FIKA

喝咖啡的休憩時光

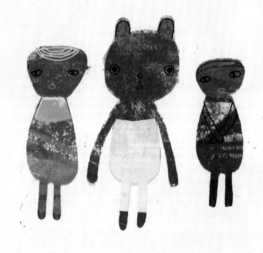

喝咖啡的休憩時光

Camilla Engman

THE SUITCASE SERIES

《我的創意行李箱系列》

　　《我的創意行李箱》是您與藝術家交流分享的奇妙旅程，帶您細數生活中閃現光輝的點滴，創造出屬於自己的北歐創意生活提案。

　　「你永遠不知道下一秒要發生什麼事！」讓我們打開卡米拉的創意行李箱加入這場奇幻旅程吧！

Camilla
Engman

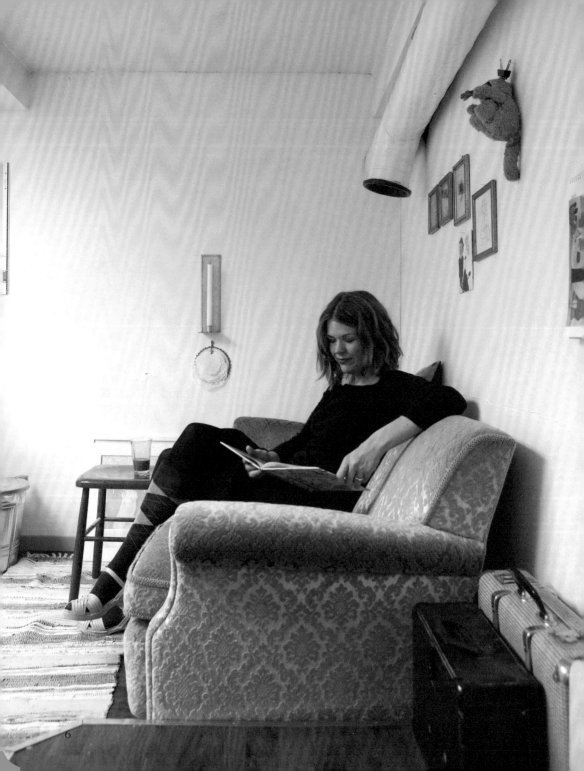

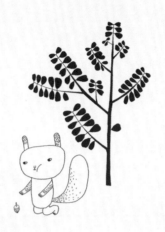

前言

卡米拉發表部落格初期,所展現的天賦令我驚嘆且崇拜不已,這也是我經營「UPPERCASE 美術館」、個人部落格的同時期。很榮幸 UPPERCASE 在 2005 年 12 月,成為卡米拉在瑞典境外首座開設畫展的美術館。

從那之後,她的作品陸續在美國各地展出,也在自己的祖國聲名大噪。

出版一本有關卡米拉個人專書的想法,在我內心深處早已蘊釀多時。終於,2009 年春天我懷著滿腔熱忱,飛往瑞典與卡米拉會面,開啟了這本書的洽談。

十分感謝卡米拉與她先生英格瓦,盛情地歡迎我們夫妻拜訪他們美麗的家,他們是最親切的主人。

(也謝謝 Morran 就這麼蜷著身子,在我腿上呼呼大睡哦!)

同時致上最深切的感謝,感謝卡米拉允許我們去探索她生活與工作上的細節。

「謝謝妳豐富了我們的生活。」Tack så mycket(瑞典文:非常感謝)!

Janine Vangool(加拿大 UPPERCASE 負責人)

CONTENTS

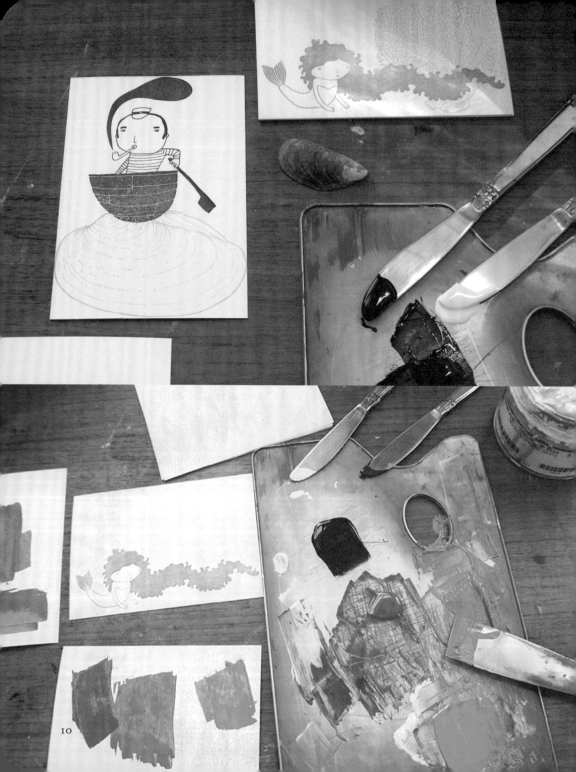

Foreword

推薦序　Maria Alexandra Vettese
（工作於美國緬因州的自由藝術總監）

我從未見過殷格曼。事實上，我甚至沒跟她說過半句話。

我不曉得她有多高（雖然我聽說她相當端莊優雅——就我的想像她可能有著：茱莉亞羅勃茲的美貌加上美國名廚朱麗亞・查爾德的氣質？）也不清楚她的聲音聽起來如何。

我不知道她生日是哪一天，對她早餐吃些什麼也沒概念。我甚至對她喜歡早起，還是愛睡懶覺都一無所知。

提了這麼多，我只能說連我自己都不太確定怎麼會這麼幸運，可以與卡米拉一連合作完成兩件創意書籍。我也無從解釋為何她的小狗 Morran 好幾次在我的夢裡客串演出，最近幾次演的還是我家貓兒 Charlie 的麻吉。

2005 年，我與卡米拉的網路日誌第一次相遇，那時部落格還是有點新鮮的玩意兒，而且讓我有些眼花撩亂。卡米拉似乎有著許多來自世界各地的朋友與追隨者，我也滿心歡喜地跳進了這個網路世界。

我當時住在緬因州波特蘭，她住在瑞典哥德堡，雖然我聽說咱們所處的兩個地區十分相似，但瑞典的生活方式令我著迷，而美國風格同樣也讓卡米拉嚮往。

她的創作氛圍領人置身一座夢幻國度：漫步森林之中，會發現樹木與奇幻光束交織出各式對話；踏青之時，會發現綠茵下傳來許多小小生物不斷竊竊私語的聲音。她擁有一種開放、獨特美感的方式，提供觀者一窺她的人生。

她並非記錄一天所有片刻所遇見的每個人事物；就我觀察，她所分享的生活花絮、照片、手繪作品及拼貼，全都恰到好處。

打從一開始，我就將卡米拉視為「部落格」與「生活」兩個領域上的導師，而且隨即發現若有一天沒進入她那奇幻世界瞄上一眼，彷彿整日的作息就全走了樣。從那時起，我已是她部落格的忠實守護者。

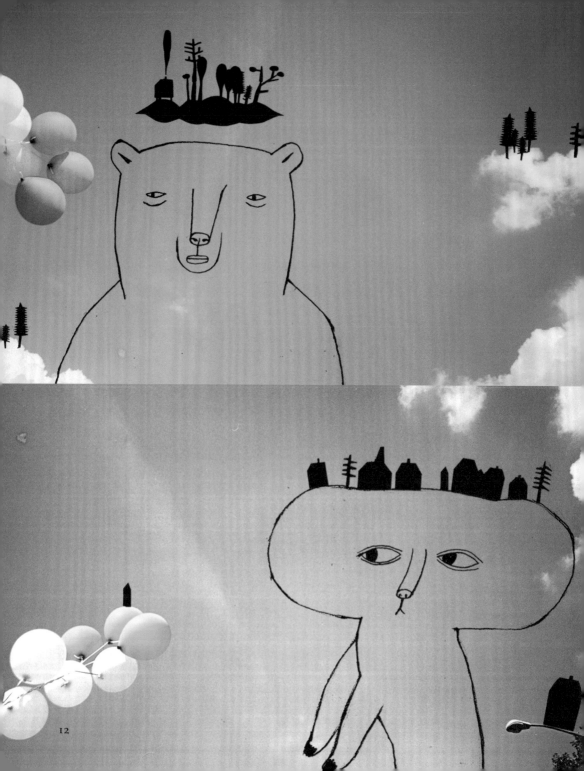

　　2006 年底，在我倆愉快往返 e-mail 後，我問卡米拉是否願意成為第一位——參與「新式凸版印製紙藝專題特展」的藝術家。

　　對她而言，這的確是一項極具冒險的挑戰，因為這是個全新的專題特展，而我對外界的接受度也毫無把握。除此之外，她還必須對我這個幾乎陌生的人交託信任。讓我驚訝的是，她竟一派自然地答應了，而且對我所安排的一切完全放心。

　　因此我們就在缺乏縝密計劃或緊密結合的情況下，展開了兩人的冒險——碰巧得隔著一片汪洋合力創作，卻有著決心並肩作戰的兩個藝術家。

　　接連完成四幅凸版印製的紙藝作品，成為名副其實的共同創作者，我覺得自己簡直太幸運了。之後在 2008 年，我們開始合作「攝影與手繪」（The Photographs& Drawings）專題特展。

　　這一次，我決定把我的攝影作品直接寄給她，再由卡米拉在上面做畫（起初的作業全在電腦上完成，然後再透過網版印刷製作成品），創造出一個全新的藝術形象。她擷取我諸多夢境的雛型，並將它們轉載到紙上，我甚至不認為經歷過草稿這道手續。

　　當卡米拉將想法傳達給我，這些意見開啟了一個觀看攝影意象的獨特方式。我與卡米拉協力完成兩個專題特展——總數包括十件獨特的印刷藝術品——仍然是我經營 port2port press 紙藝工作多年來的最愛。

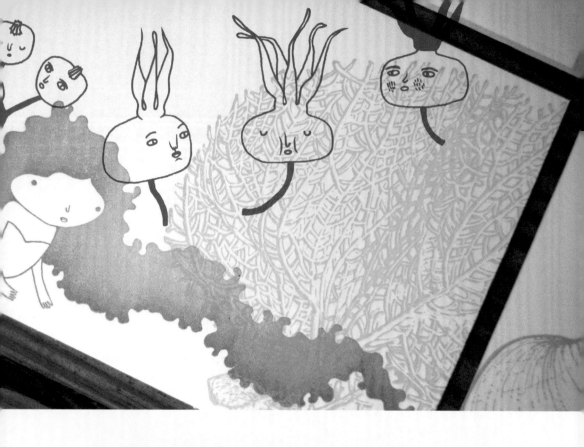

　　它們簡單、純淨，來自於真正的夥伴關係；那段合作時光裡，我們激發了彼此的作品，並創造出一個新生命。

　　直到現在我仍是卡米拉部落格的熟客，她最近一個標題寫的是：「你永遠不知道下一秒要發生什麼事」，這句話相當貼切地總結了她的作品，而且也可能是她生活的方式。

　　「知道」意味著一個固定的真理──完完全全毫無問題，「永遠不知道」表示生活或許存在著不確定性，因此當你一天天過著日子，生命的規則有時可能會被顛覆、扭曲並且再次被解讀。卡米拉對大自然、動物、人、環境的觀點，帶著如此自由開放的態度；我相信她視那些枝微末節的小事為靈感來源，而且事事皆有可能，甚至是熊騎著腳踏車！

　　卡米拉的作品融合了想像力、赤子之心，以及一個美麗聰明女子的魅力與智慧，有著她的搭檔 Morran 在身邊，希望她一直帶領我們進到美好的夢幻國度。

瑪麗亞・亞莉姍德拉・薇提斯
(MARIA ALEXANDRA VETTESE)

　　瑪麗亞，亦稱 MAV，專事美術指導、造型、攝影、寫作與凸版印製紙藝。個人事業包括 The Card Society （每月一卡俱樂部）、Lines & Shapes （一個獨立的藝術出版商）以及 3191 Miles Apart 專題特展（一個網站與兩本書：《相隔 3191 英哩的一年——晨光版》與《暗夜版》）。她用創意為不同的客戶群服務，最近一項是《緬因州》雜誌（Maine magazine），她的作品亦出現於 Real Simple、Domino 與 Cookie。她目前與男友、兩隻貓，居住於緬因州跟紐約州兩地。

友好連結：

iammav.com
port2portpress.com
3191ayearofmornings.com
linesandshapesconnectus.com

「我從跟瑪麗亞的合作中得到了很多樂趣。我希望我們有天會碰面；我敢肯定我們會的。」

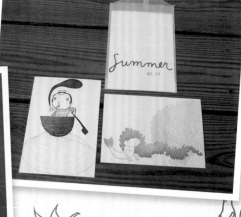

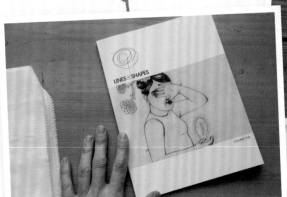

VÄLKOMMEN
（瑞典文：歡迎）

hej och välkomna på den här lilla visiten i mitt liv.
Aldrig i mina vildaste fantasier har jag kunnat drömma
om att det skulle ges ut en bok om mej. Jag har
fortfarande svårt att förstå att det jag gör och hur jag
lever kan intressera någon annan! Det har varit, och är,
en fantastisk resa. Jag är otroligt tacksam över att få
vara med på den.

Ett stort tack till er som medverkat i boken,
ett extra stort tack till Maria för det fina förordet
och till Janine för det otroliga arbete hon lagt ner.

Jag hoppas ni får en trevlig stund och blir inspirerade.

Camilla

WELCOME

hello and welcome to this visit in to my life.
Not even in my wildest dreams could I have imagined
the possibility that there would be a book about me!
I still find it hard to believe that my work and life can
be of any interest to others. It has been, and still is, a
fantastic journey. I am incredibly grateful to be on it.

A big thank you to all of you who have helped in
the making of this book with an extra big thank you
to Maria for the lovely foreword and to Janine for
the extraordinary work she has done.

I hope you will have nice moments with this book
and find some inspiration.

Camilla

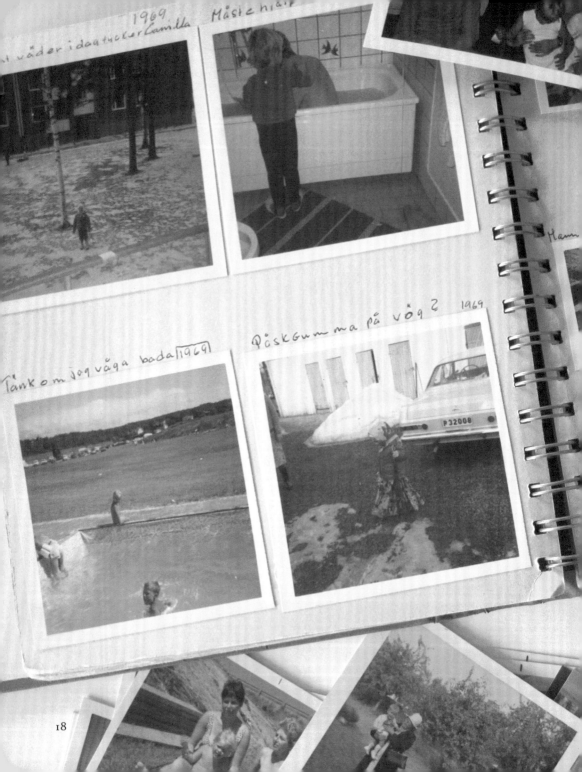

1969 Mästehjälp

...väder idag tucker Camilla

Hamn

Tänk om jag väga bada 1969 PåskGumma på väg? 1969

P 32008

18

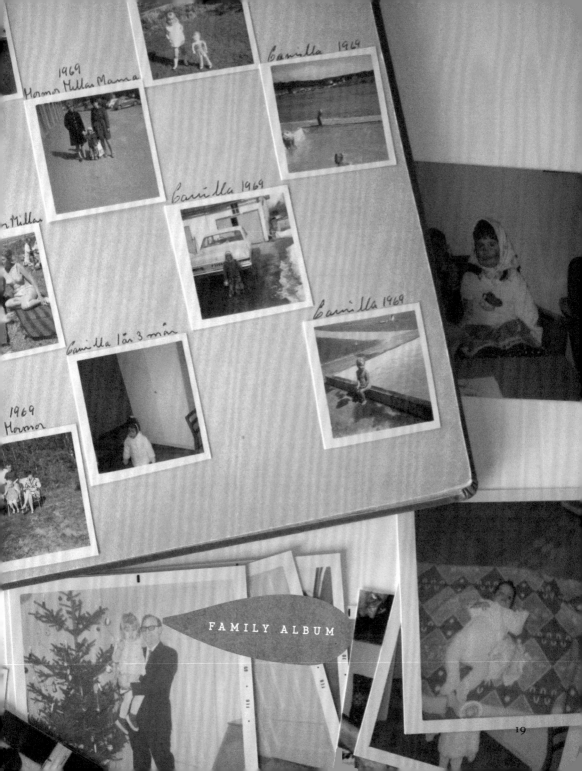

FAMILY ALBUM

19

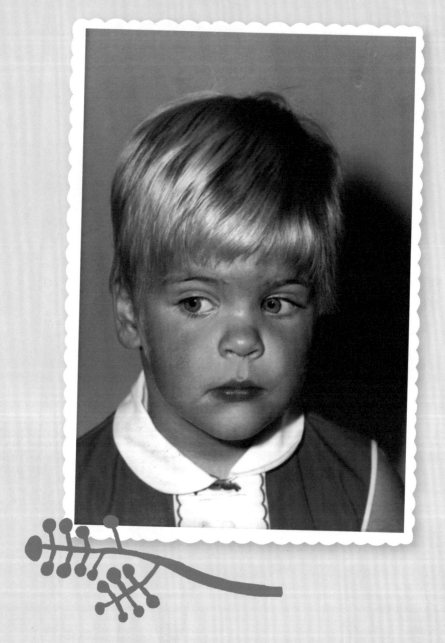

Biography

　　卡米拉‧殷格曼成長於特羅爾雷坦（Trollhättan）小鎮，距離瑞典第二大城哥德堡（Gothenburg）北部不到一個小時。

　　這個小鎮名字，可能源自於斯堪地納維亞（Skandinaviske）民間傳說中戴著帽子的山妖，但這個勤奮的地區更以紳寶（SAAB）與富豪（VOLVO）汽車工廠而聞名。

　　卡米拉在一個工人階層的家庭長大；母親是一所學校校工，父親則在一家工廠組裝汽車。

　　當她還是小女孩時，卡米拉幻想著許多不同的工作，並配上各種備用的人物角色：「我記得我大概是四歲的時候想成為護士，一位名叫瑪麗亞的護士。到了五歲，我想當一名幼稚園老師，而我的名字應該叫伊娃……同樣這段時間，我也想變成一位名叫羅斯‧瑪麗的公主。」

　　與許多同齡的女孩一樣，卡米拉也想成為七〇年代瑞典流行天團「ABBA」其中一名主唱艾格妮莎（Agnetha Faltskog）。

　　她有著圓圓臉蛋、紅紅嘴唇，並帶著若有所思表情的可愛女孩。

　　「我以前總夢想有一頭又長又直的金髮，但我媽總是把我的頭髮剪得很短。如果我能許三個願望，其中一個便是要長長的頭髮。第二個願望是有一匹馬，可以讓我騎著上學。我們住在公寓二樓，但我早就想好要把馬養在浴室。我應該會把它的名字取為銀或男爵。第三個願望是要更多的願望——我覺得自己超聰明的。」

卡米拉謙虛地描述她童年時期的想像，（「幾乎所有兒童都創意十足，不是嗎？」）她回憶自己躺在廚房的地板上，把所有的彩筆攤成一道彩虹圍繞著上半身。四歲時，她畫了一個小女孩，站立在熊熊燃燒的火樹旁。

「我始終熱愛畫畫！」當然她也像其他小孩會在樹林裡建木屋、發明奇怪的新遊戲、鉤毛線、玩縫紉跟摘摘小花。「但是，畫畫比摘花那些遊戲更加吸引我。」

當她漸漸長大，成為稚嫩的青少年，卡米拉一度認為自己可能會成為一名髮型設計師。

「那個時候，美髮這一行是我最嚮往的——它是我腦子裡所能想出最有創意的行業。」不過，短短一個週末在美容院當洗頭妹加打雜的工作，迅速終結了她對這份職業的追求。

「當我完成學業時，我知道自己渴望學習藝術——問題是，在我家鄉沒有藝術學校，如果要這麼做，就必須搬到另一個城市。」

「所以這件事讓我考慮了好一陣子。那段時間裡，我當了一年清潔工，然後又在汽車廠工作了一年，但我厭惡這樣的日子！正因經歷過那段時間，我決定要找一份自己真正想要的工作，而不是做一份每天早上想到上班就快哭的差事。」

「於是我搬到另一個城市，花了兩年就讀藝術學校；之後我申請哥德堡大學的設計與工藝學院。我申請了三次才獲准入學——申請期間，我就從事火車與飛機的夜班清潔工作。在大學校園渡過五年快樂時光後，1995 年我終於拿到美術碩士學位。」

畢業後，卡米拉當起平面設計師，工作十年便自立門戶，幾年下來大多為一家電腦遊戲軟體公司擔任創意總監。

2003 年，卡米拉開始在「Morran 的部落格」小心翼翼地發表總是陪伴身旁的丹麥／瑞典農場犬（Dansk ／ svensk gårdshund）。「我從未看過另一隻跟 Morran 同品種的狗。所以當我得知有一小群人，因為養著相同品種的狗狗而不時舉辦聚會時，便覺得好興奮。

「到後來我終於加入他們的聚會，發現大家有著相同的特質，有著生活上的快樂與哀愁，不知何故都觸動著我。

我希望能讓這樣的聚會永久持續下去，所以自告奮勇架設一個讓成員們可以公布消息，並讓彼此交流更容易的網站。」

這些日子以來，卡米拉的讀者們對那隻有著粉紅色鼻子、明亮渴望眼神的斑點狗狗越加熟悉，在今日我們所知的部落格開始流行之前，卡米拉已上傳 Morran 相關照片長達兩年。

「其實那時我根本沒什麼東西可放到網路上分享，又恰巧剛買了第一台數位相機。想當然爾，我拍了一大堆 Morran 的照片。前後約莫兩年，我開始分享『Morran 的照片日記』，每天幾乎都會放上兩張新照片。Morran 每日大約吸引三十～四十名讀者關注；這讓我覺得不可思議。」

「就在這段期間，我開始閱讀其他非關狗狗主題的部落格，改看一些有關手工藝的東西。透過這些部落格，我找到自己小天地以外的另一條出路。回溯以往，對照今日的規模，這類部落格在當時並不多，而且大多數的頁面設計都醜得要命。但無論如何，部落格真的很神奇。它有著源源不絕的創意！還有從創作中得到的無窮樂趣！」

「瀏覽這些網站讓我內心澎湃不已，並激發源源不絕的靈感。有天結束上網前，我在羅莎·波瑪的部落格停了下來，深受感動，久久不能自己。我心中有股衝動讓我非告訴她，她的創作品與部落格有多麼令人驚艷。這是我第一次在網站下評論！我認為，在擁有個人專屬部落格之前，自己好像有點偷偷摸摸，不斷東窺西看，彷彿是個暗地竊取靈感的人。」

我附上 Morran 的照片日記網址，在此請原諒我那時還沒有自己的部落格，只有我家狗兒才有 :)。

當她回信時，有件事發生了：「我清楚意識到自己有可能成為這其中的一份子，而不單單只是一個網路窺視者。我想要置身其中，並回饋一些我曾從中獲得的靈感。那次之後，我整個人大大方方解放了。」

2005 年，卡米拉成立了自己的部落格，並開始自稱插畫家。伴隨她部落格的成長，卡米拉發現一個有著相同藝術靈魂的重要團體──共同協作的藝術工作者、朋友、粉絲──並開始在她的職業生涯，標註插畫家與純美術藝術家的頭銜。

因此，她每天都在部落格上，一步步以個人真誠的創作精神，啟發來自世界各地的讀者。

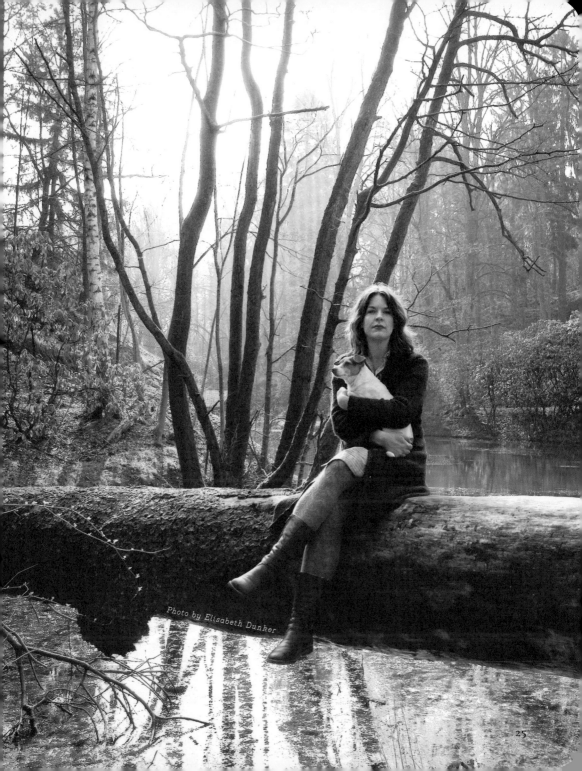

Photo by Elisabeth Dunker

Ingvar ♡

　　大多數漫不經心的部落格讀者，可能不知道卡米拉一直享受著愉快的婚姻生活。細心的讀者偶爾會在她的照片中瞥見卡米拉的丈夫英格瓦。他常常出現在一張照片的模糊背景中，或只拍到一部分，臉被一張畫作或其他物件遮住。另一方面，他們的小狗狗 Morran 反而得到許多網友的注目——但英格瓦倒是一點也不介意。

　　「即使他並沒有大篇幅地出現在部落格中，他對我部落格的反應——以及我們生活周遭所發生的一切——幾乎跟我同樣興奮。只不過，他用的是一種比較科學的方式來看待。他對網路的力量與部落格現象相當感興趣；對於人們如何利用它認識彼此並相互溝通，還有世界會怎麼因網路而變得越來越小都充滿好奇。」

　　卡米拉與英格瓦相遇於十六年前的丹麥「Roskilde 歐洲音樂節」。

　　「他當時是樂隊的鍵盤手。之後，耗了好幾年的時間，加上零星的約會，才讓我們倆真正定下來。」那時候，英格瓦是個熱衷長跑的音樂人。「為了生計，他那時找了份程式設計師的正職工作。但現在事情整個反過來了，他目前是個靠音樂維生，並依舊熱愛長跑的程式設計師。」

　　「我們兩個都熱愛大自然，而且活在其中，雖然方式有所不同：他喜歡冒險，而我喜歡親近真實的大自然。但我們倆都跟 Morran 一樣喜歡散步，音樂則是我們另一項共同的興趣：喜歡的音樂類型幾乎一模一樣，而且接觸音樂的方法也差不多。

　　我們曾經一起組過樂隊，甚至灌錄過一張專輯，並舉行過幾場演唱會。我們也喜歡相互作伴一同旅行。

　　因為 Morran 的緣故，我們近來大多在歐洲旅遊。只要我們留在歐盟，Morran 就可以輕鬆地加入我們的行列。如同許多人熟知的那樣，一同旅行並非總是那麼容易，但我們對彼此結伴同行卻很在行。旅途中發生的困難愈多，我們彼此的關係就愈好。」

About the blog

camillaengman.blogspot.com

　　當她在 2005 年第一次開啟個人部落格，卡米拉便一直忙碌地參與線上專題的展出活動，諸如《星期五插畫》、《當月布偶》、《藝術家交換卡》與《週二自畫像》等。在部落格開始流行的發展初期，人們似乎有著更多時間與精力去參與此類活動。她鉤針、棒針、縫紉、拍照、畫畫……樣樣都來。

　　「這是我生命中進入部落格階段的完美時期。我有著時間跟好奇心去參與一堆線上的展出活動，那時期我從中得到了許許多多的樂趣，還結交一群永遠在我心中佔據特殊地位的網友同好。我總是喜歡嘗試不同媒材，還有不同方式來呈現自我。我愛死了織物跟它的質地，紗線的色彩都讓我著迷。」

　　隨著時間推移，有些創意網站的活動勢必得擱置一旁，好比製作布偶以及縫紉。「到頭來你就會明白，自己到底是不是真的特別喜歡這件事。就像畫畫的時候，我可以坐上好幾個小時，卻絲毫感覺不出時間的流逝。但當我嘗試縫紉，時間總是花得太多，而且有些地方令我感到枯燥。可是，不去試試，我是沒辦法知道這些的。我試著約束自己，別玩太多不同的東西。有時候我覺得自己太過好奇。因為放手嘗試新事物、用不同以往的觀點來看待自己的作品、試試能否成功做出帶有個人風格的作品，真是件非常有趣的事情。」

　　網路世界所提供的對談、社群以及賞心悅目的畫面，對於鞏固卡米拉當時從事自由業的決定非常重要。「它使得人們可以在家工作，也不覺得全然孤軍奮戰。第一年的部落格經驗，令我目眩神迷且迅速成長！多得不得了的靈感跟活力不斷湧現出來。

　　我認為所有曾發生的一切，讓我成為一個勇敢的人，而且最後讓我蛻變為更好的藝術家。利用這麼多不同的媒材從事這麼多的創作，幫助我去看、去感覺每個當下的作品，什麼代表真正的我，而什麼不是。」

　　談及如何培養讀者間的關係，她對於這些支持力量表示由衷感謝：「每年到了十二月的尾聲，我都會強烈地希望英語是我擅長的語言；這個時候，我特別特別渴望——我擅長的語言是寫作而非繪畫。如果是這樣，我就可以更優美地寫出一些關於你們與這個部落格的事，就是你們／部落格在我生命中所佔據的部份。那麼我就會把我所遇到的可愛人們通通寫進來，讓大家透過這個園地相識。但如果我把熱情投注在文字而非圖像上，或許這個園地就不復存在了。哦，好吧，我只能說我非常滿意自己的部落格，以及所有它帶來的一切 :)」

　　回溯到二〇〇七年十二月，自從卡米拉寫了這篇文章感謝她的讀者後，她的英語寫作能力就大幅改善，雖然截至目前的留言，仍保有可愛的翻譯句與錯別字。「有時我也希望能夠用文字來表達自己的感受，」她說。有著來自世界各地的讀者，她早早就決定以英文撰寫部落格。「我認為用英語交流，可以讓非英語系國家的人們，彼此了解起來更為容易。」

　　她部落格的主題總是繞著她個人展出的藝術作品、正在進行的創作、創作上的實驗，以及在她周遭世界所拍出的個人照片。

　　「這是我的部落格、我的興趣、我的生活還有我的照片。使用其他人拍攝的照片，對我來說就一點意義也沒有了。現在它就像我的日記；我可以回顧，看看自己以前做過什麼，曾經迷戀什麼東西等等。而且，我還喜歡看看舊照片，注意去找出照片裡不一樣的故事。不然，要我對著這麼多老照片做什麼呢？」

ART & CREATIVITY

藝術與創意

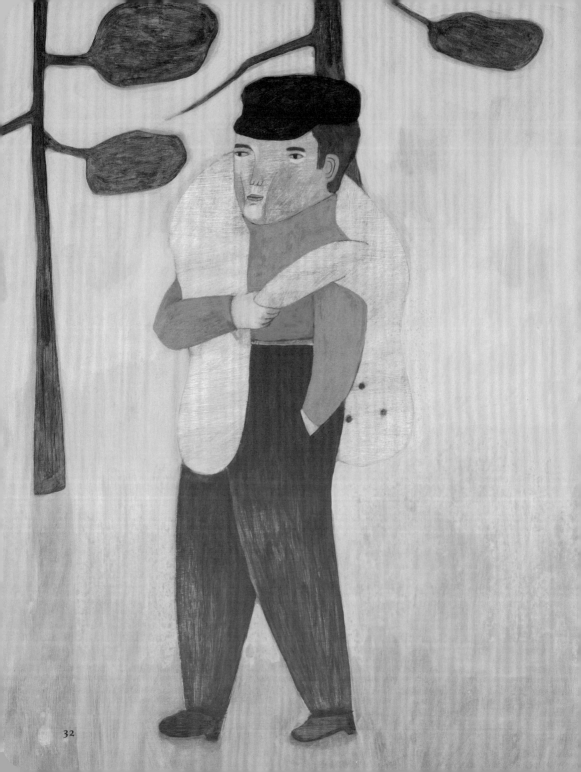

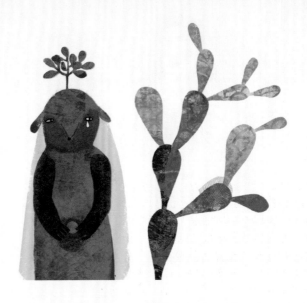

cute and dark

　　卡米拉的素描、繪畫與拼貼具有兩個明顯的面向：可愛——由戴著耳朵連帽小生物、厚實的身體、無辜的雙眼與細膩的色彩所組成；以及黑暗——美術作品探及更深的心靈層次。即使曾經在最初調和這兩個面向時飽受掙扎，現在的卡米拉已經在個人創作特質中，成功融入這兩項元素。

　　「我是個可愛控。」她坦承：「之前我曾努力抵抗它，覺得做出可愛東西，還有展現出幼稚的一面不夠好。最後我完全接受它，接著一切便全都就定位了。現在，我盡量不去想自己做或不做什麼，該怎麼樣或不該怎麼樣。當我一開始成立部落格，我想有很多可愛的想法在那時都被壓抑住了。這種感覺就像是有股可愛的力量非得宣洩不可，你總得想個法子讓它出來。」

　　雖然近來這些可愛畫作較不常刊登在部落格裡，不過卻有了另一個出口，也就是透過 Elisabeth Dunker 的「紫羅蘭工作室」共同展出。在她們共同繪製的海報、明信片、日記本與陶瓷器皿裡，處處展現出可愛的形象。

　　近幾年，卡米拉的藝術素描與油畫作品已獲得了較大的注目。這些作品已漸漸進入較深沉的境界，有的是蒙面與籠罩著陰影的形體，讓人物看似帶著幾分柔弱性格；或著是受了傷的生物，又或以多個相同技法完成的形體，用樹加以分隔，有著各自位置並保持著距離的作品呈現。

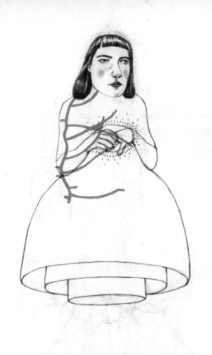

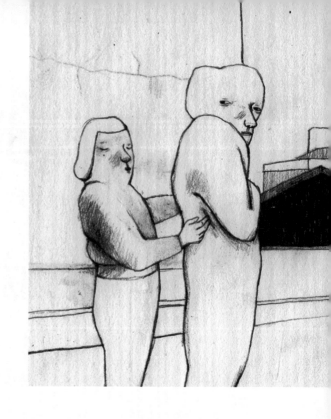

　　「在我心中對純美術作品與插圖有所區隔。但這兩者存在著一項共同點：如果可能的話，我想藉著它們，傳達出某個故事。而你解讀故事的意義，未必得全然跟我的相同。我想要畫作與插圖都能多表達些什麼，就像是我一直在真實／單純之間所尋找的一條路線，而不只是徒具裝飾作用罷了。我不清楚那是什麼，但我想當我見到它的時候，我能得知並感覺到它。」

　　一幅畫的過程，傳遞出故事漸進發展的結果：「我覺得故事與繪畫是同步形成的。我通常對所要表達的故事有一個直覺，正如你瞧著天上星星的時候，為了要看見最小的那些星星，你能做的就只有在眾星旁找尋它的蹤跡。」

　　她為哥德堡電影節所繪製的海報，描繪一個偷偷抽煙女人——當兩隻正常的手垂放在身子兩側，出現第三隻拿著煙的手，怪異地從領口出現——同樣的，她的許多畫作與素描人物，在胸前出現「倒立樹型肺部」的交疊影像。「援助之手」這幅作品，一個人把手伸進另一人側面身體的切口中……其他圖像，一個形體匍匐躺臥在地面上，另一人似乎想盡力搶救它。

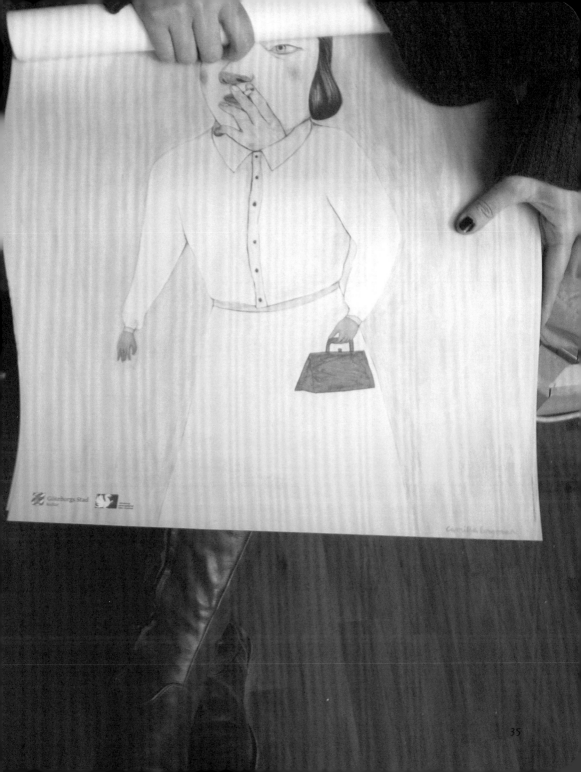

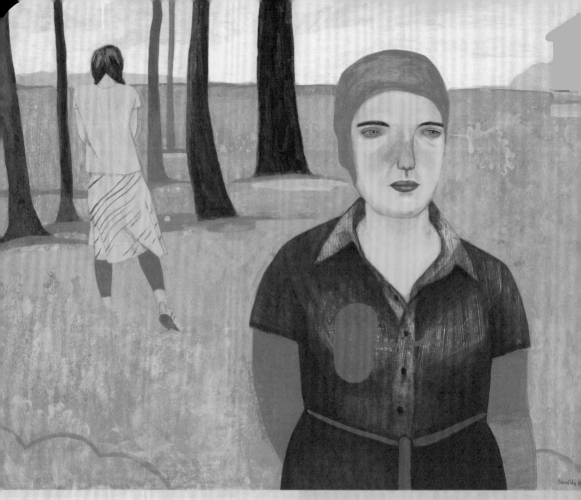

這些圖像從何而來？由於曾是個癮君子，這些圖像是不是對特定恐懼的表現？它們是否反應著 Morran 近來的健康問題，為了移除狗兒胸部的硬塊，進行眾多外科手術的經驗？

「我沒辦法給你確定的答案」，卡米拉回應。「呼吸很重要，而它卻那麼容易就悄然靜止；我們的身體如此強健，同時極其脆弱且不可預知。雖然對自己身體的所知不多，但我卻非常需要這個身體。腸子（臟器）雖然噁心，但裡頭存有生命的軌跡。我們身體各部位都有個額外的隱喻：心臟＝愛、腦＝智慧……，對每個人來說都有細微的差別。好比手部、眼睛、性器官。」因此，創作一幅畫充滿著個人見解，呈現出緩慢且謹慎的過程。「這讓我對自己在生活所處的定位與角色扮演有所知覺。」

她的圖像，試圖探索影響每個人與生俱來的內在與外在。「讓我們感到無法走近彼此的孤獨與疏離感，同時相反的——你心中自以為無法找到的友誼與連結。」

插圖與純美術作品的確在某個程度上相互影響：「插圖給我很多實作練習的經驗，讓手力、眼力變得更好；同時這也讓純美術作品注入了許多新的想法、形狀以及色彩。」插圖工作在她的藝術家角色與個人畫作之外，界定出一段私人距離，因為插畫的目的在於解決與他人溝通表達的議題；相反的，純美術作品全然出自於藝術家本然的問題。「我的純美術作品會透過某種型式，告訴我一些道理，而且創作過程從未涉及任何人的意見，這是一趟發現之旅。我希望我的作品能夠帶著某種美感，那種具備掌控布局，並能穩定作品內容的美感。」

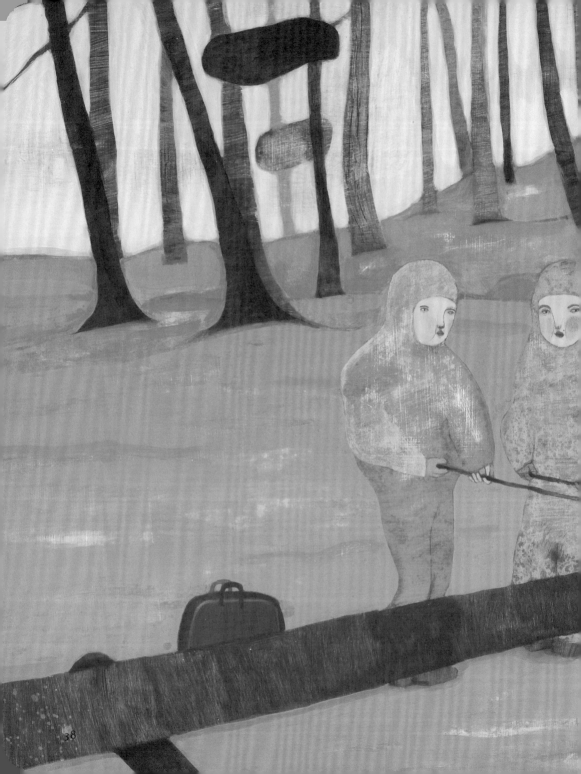

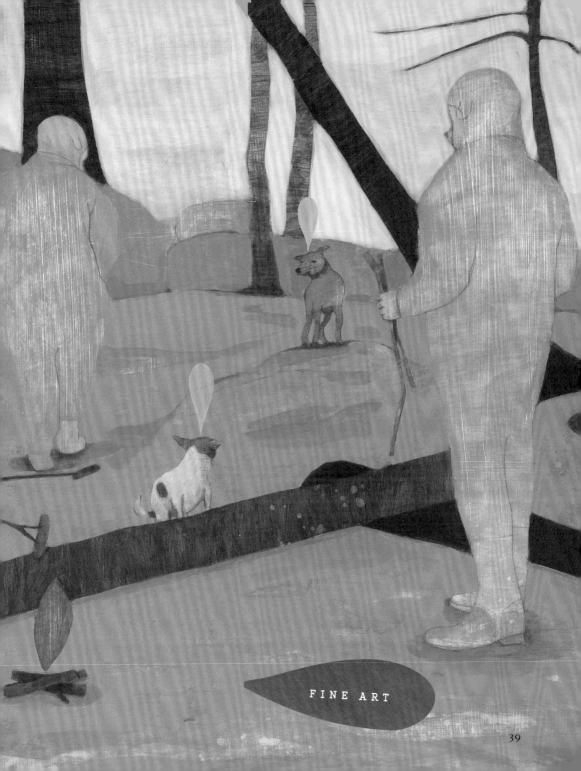

FINE ART

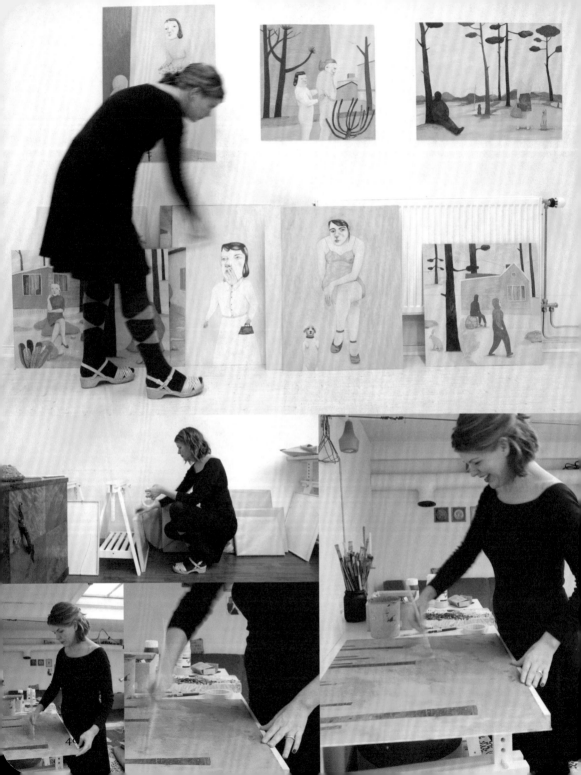

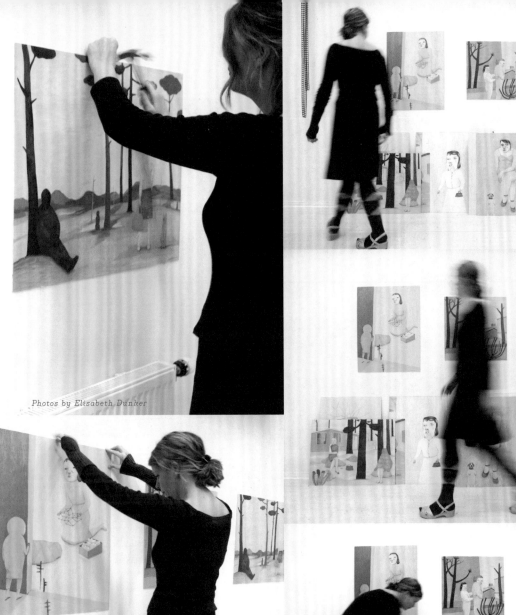

Photos by Elisabeth Dunker

41

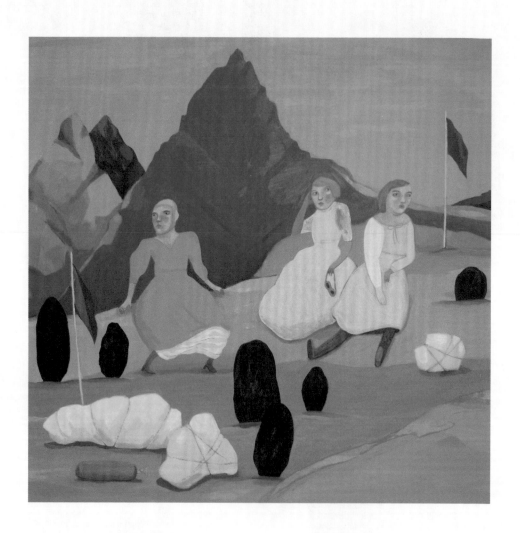

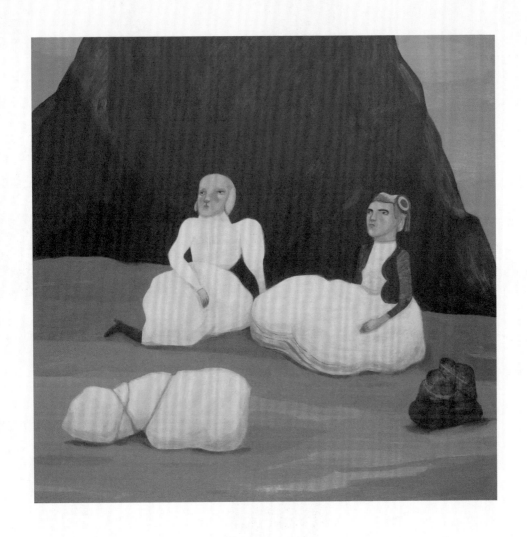

44

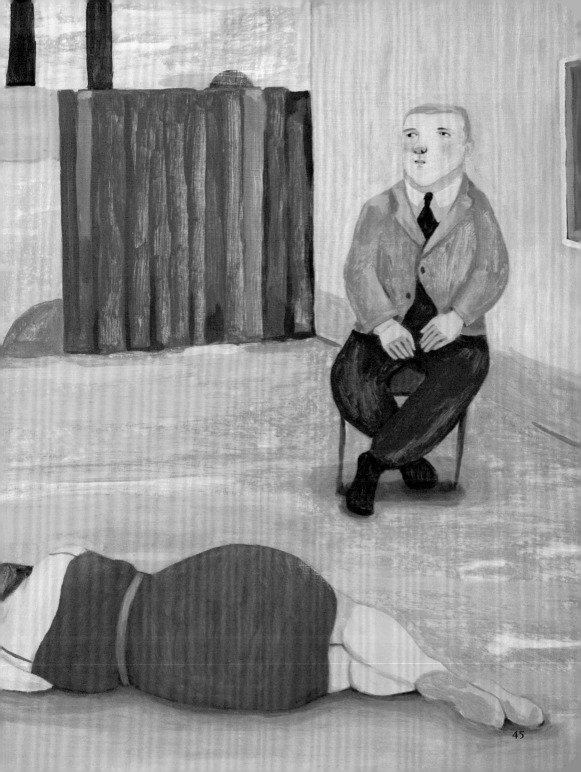

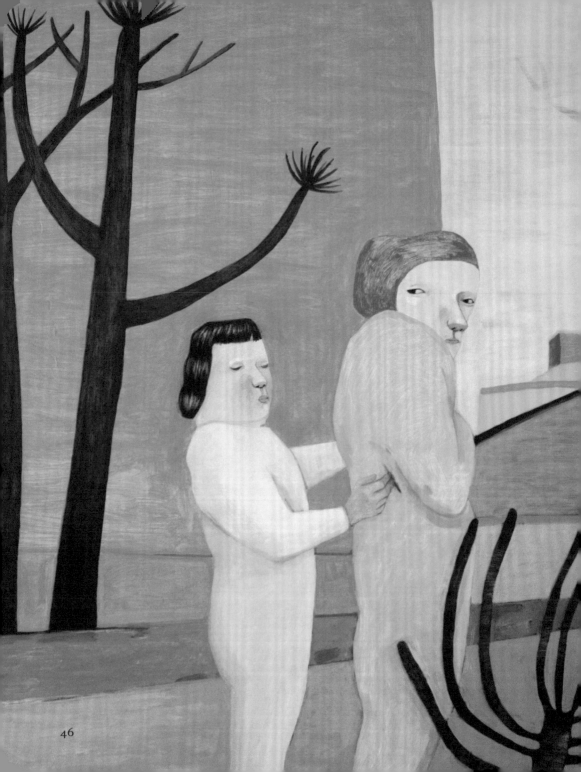

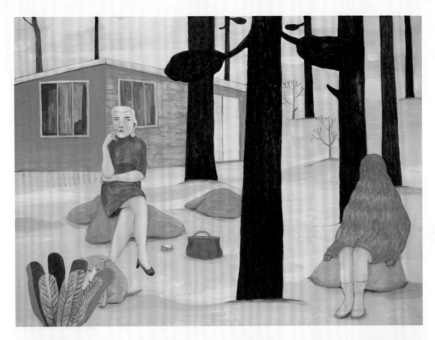

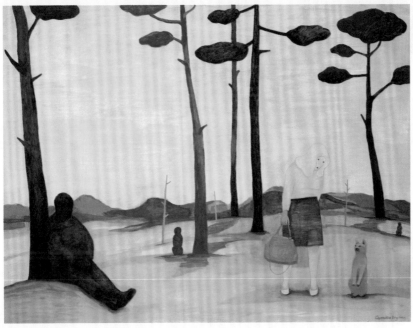

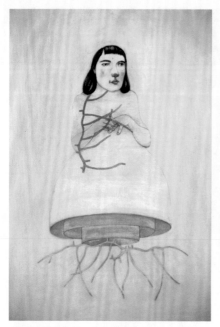

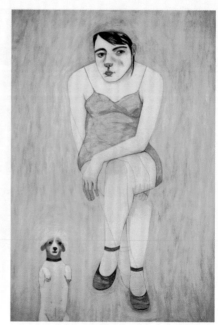

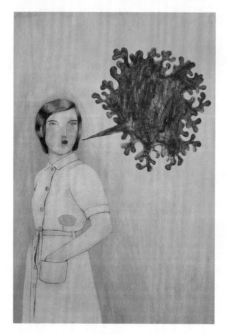

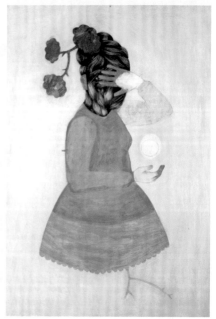

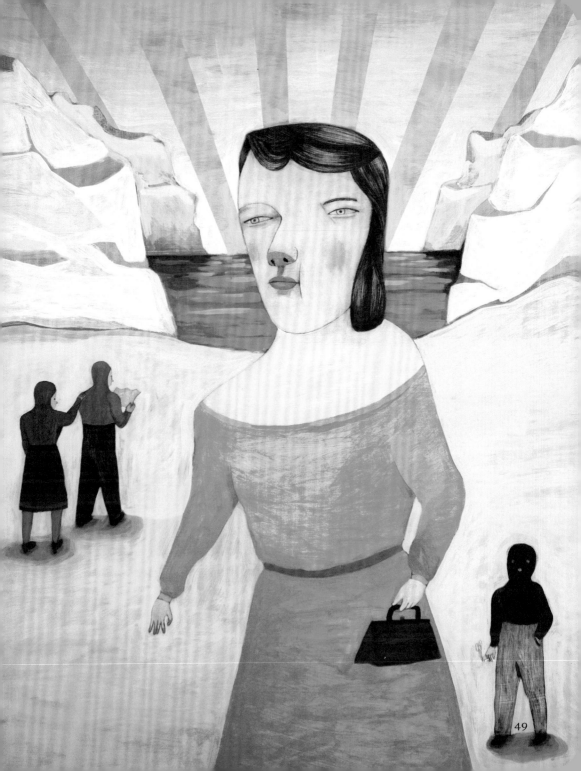

49

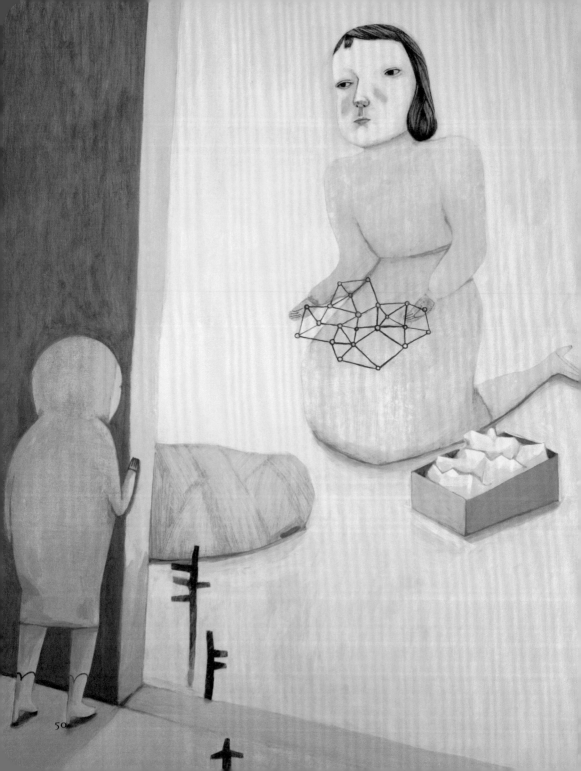

50

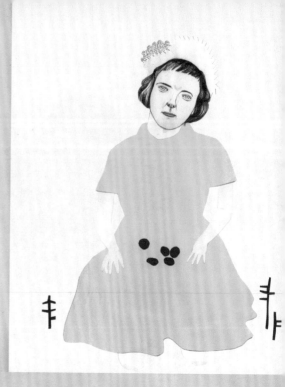

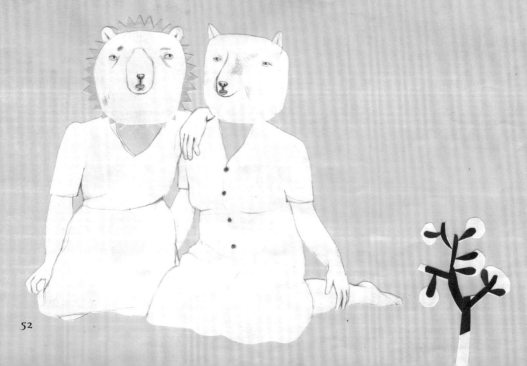

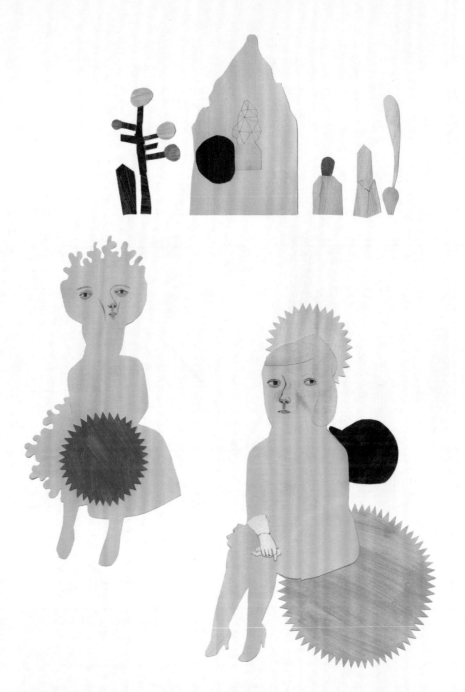

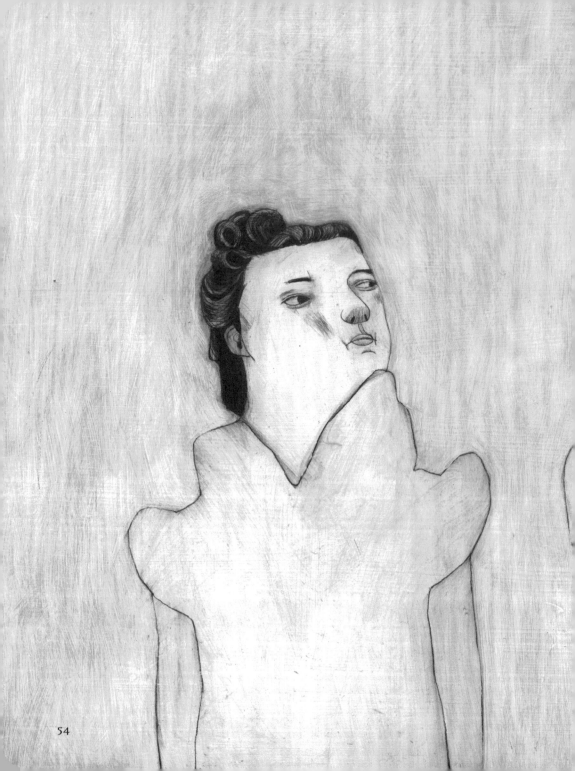

Imperfection —
that's where it all
happens, that's what
makes the beauty, the
interestingness

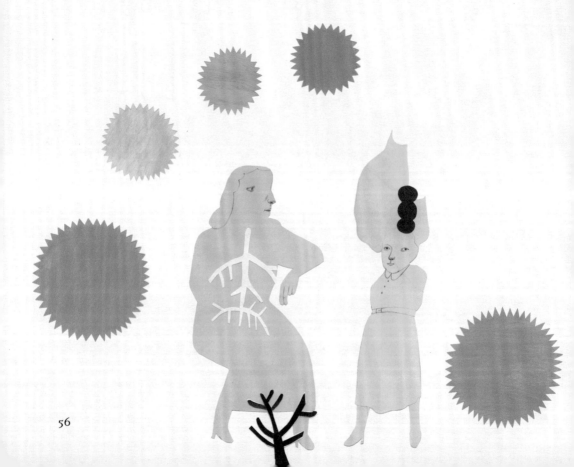

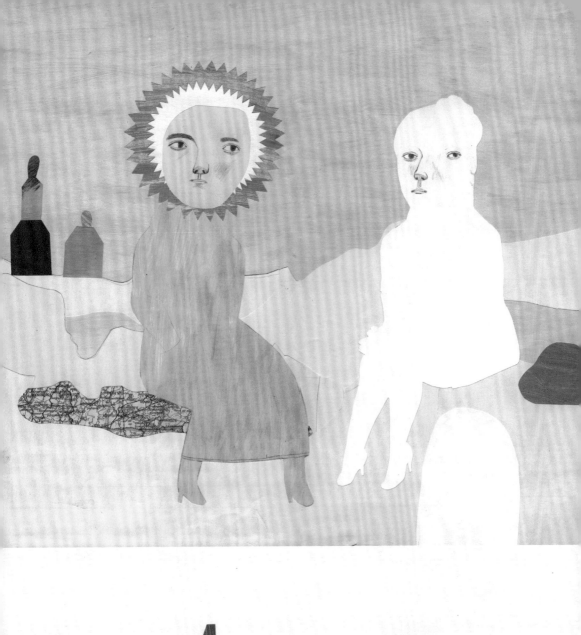

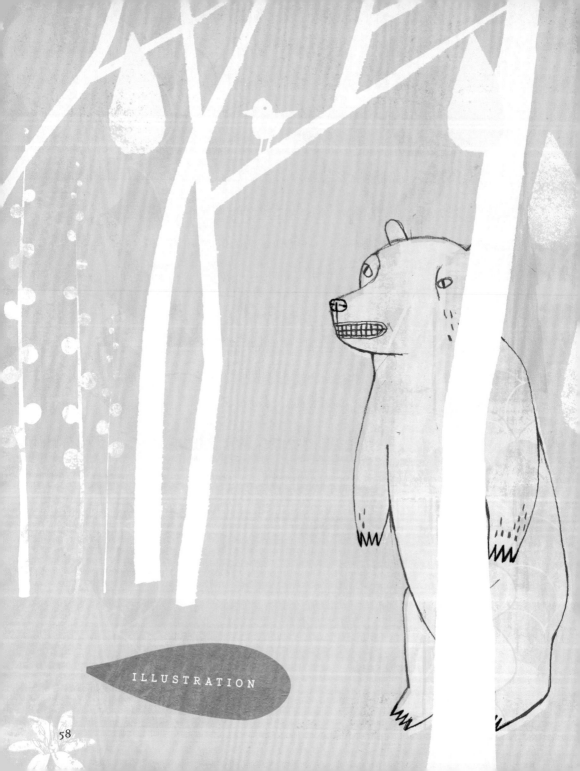

ILLUSTRATION

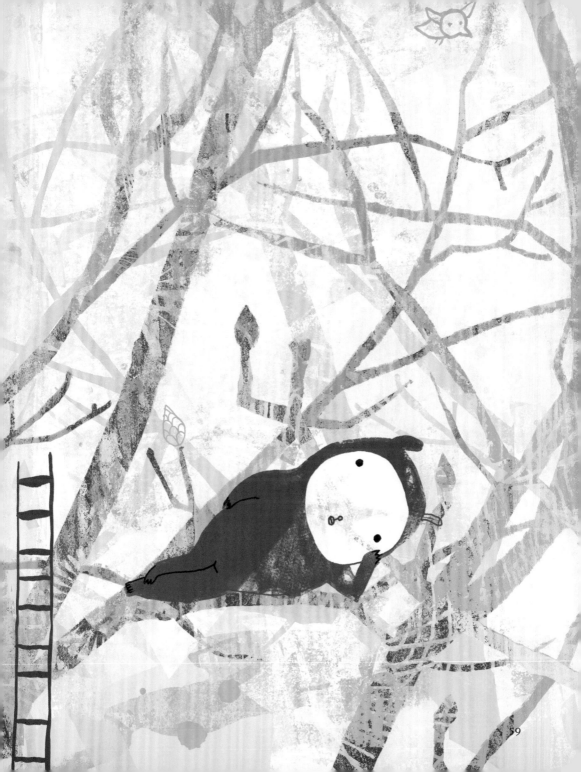

No longer a friend
FRIEND

FRIEND

friend

FRIEND

FRIEND

Illustration
for the
Boston Globe.

www.camilladamkran.com

60

On work
and the art of
distraction

I'm supposed to work,
a lot!
Cooking
marmalade seems like
a better thing to do.

這個時候我本來應該工作，
而且工作量很多！
但烹煮果醬看來似乎比較有趣。

　　就她大半的職業生涯而言，卡米拉一直算是個體戶。我們大概可以假設，要靠個人志向謀生需要極大的毅力、決心、自律以及工作上的努力。以上所述完全正確，但對卡米拉而言，可以賴床、可以帶著狗兒遛上一大段時間，還有留給自己想東想西、刺激靈感的時間，全都是她生命必需的養分。

　　卡米拉看起來好像總是忙東忙西做個不停；她的私人時間與工作時間全混在一塊，公私不分，而不是在兩者之間取得平衡。「有時候，這會令人頭痛。在創作的過程中，充滿這麼多的樂趣與滿足。所以很多時候，其實我會很想選擇留下來創作，代替出門參加聚會；當然我並沒有這樣做，不過有時我真的這麼認為。」

　　「我定位自己是個創意中毒者。我沒有生小孩，卻有隻需要人帶著散步、陪著玩的狗兒，若沒有那些例行性的散步，我想我是沒辦法從事創作的。電腦是個偉大的工具，但它也是個偷偷摸摸、竊取人們大把時光的混蛋！你以為自己只是要去檢查一下 e-mail 就走人，卻沒想到四個小時一溜煙便過去了。我的一天，從遛狗散步加上一杯咖啡後，緩慢且從容地開始，因此我經常得工作到晚一點。

　　我先生也是忙到很晚的人，所以他並不會介意。可是我不太確定這算不算是問題——因為目前只有我的脖子跟肩膀在抗議。」

Suddenly I had way too much work!
What to do? Take a day off :)

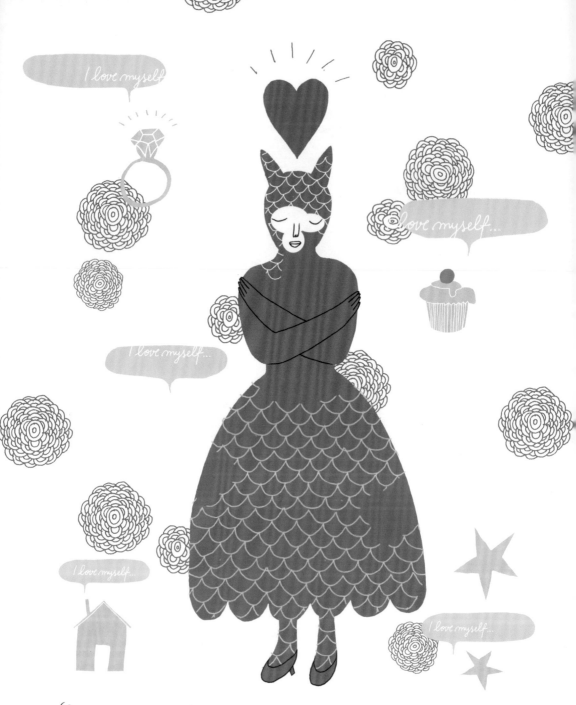

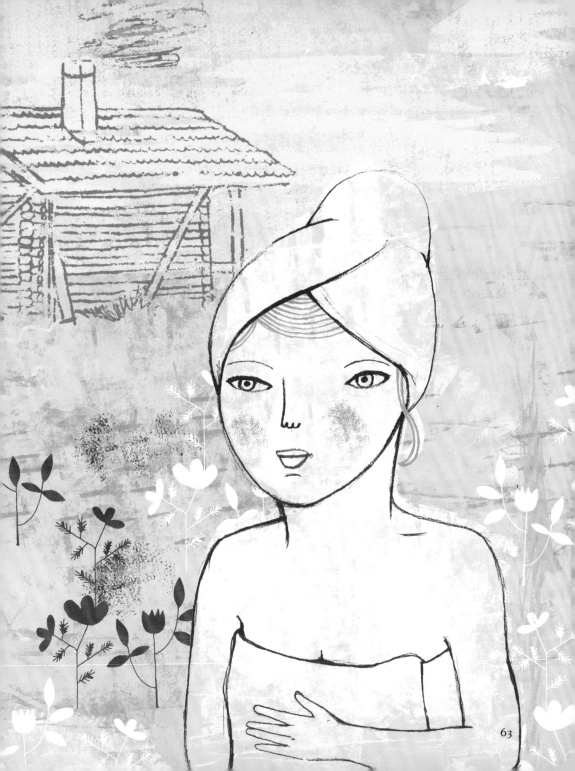

63

PORTFOLIO
插畫作品集

過程

　　我會先看一下業主對插畫
的要求及說明，如果可能的話，
把它擱在腦子一天，接下來便
開始紙上作業的時刻。有時候，
一切都非常順利，下筆後圖就
跑出來了。但有時可沒這麼幸
運，也許這將會成為一場災難。
這時我就會開始有點慌，然後
重新集中一下自己的精神，一
邊啟動整個創作過程中最棒的
部分，一邊蒐集文字與想法。

　　我會一路找尋靈感，之後
再開始動手畫插畫。最後當然
希望能達成客戶跟我自己都滿
意的結果。

64

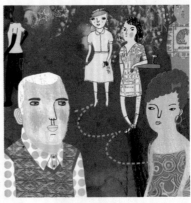
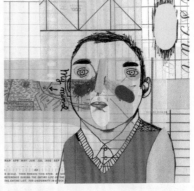
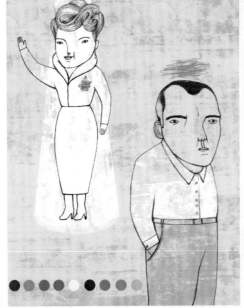

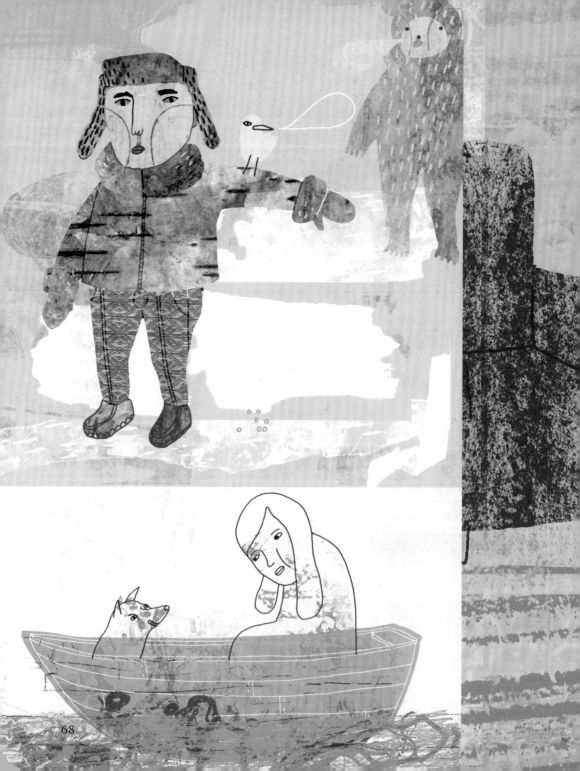

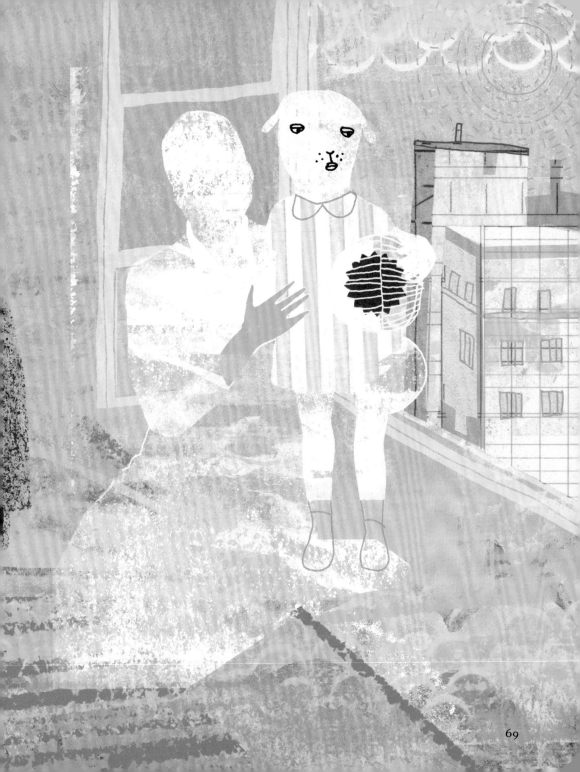

...an't remember
my first hug.

...reaming of it.

Bu
I'

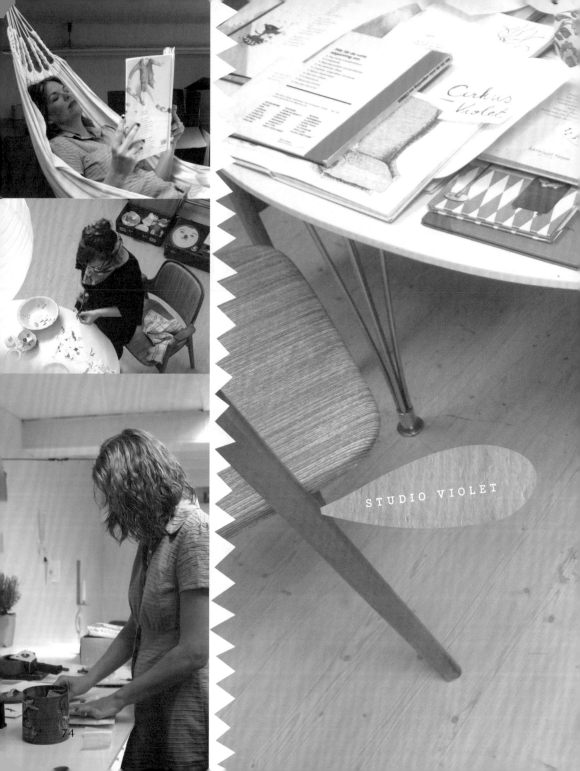

STUDIO VIOLET

74

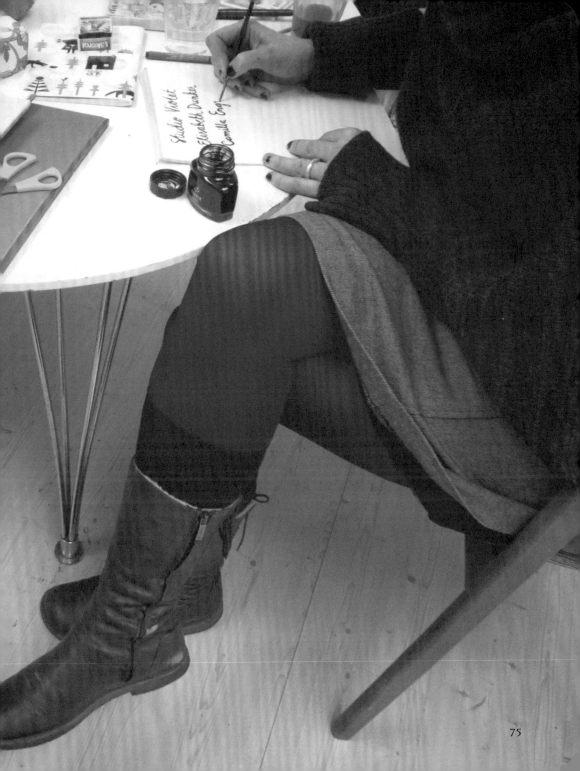

　　2008 年，伊麗莎白（Elisabeth Dunker）——本身就具備天生的創造力：擁有攝影師、設計師、造型師以及插畫家等多重身份的她，發現在哥德堡的斯提柏格斯利登（Stigbergsliden）五區裡，有個工作室正在招租。

　　工作室的租金對一個人來說負擔太大，所以伊麗莎白問卡米拉，是否有興趣跟她一同承租這個空間。雖然她們經由彼此的部落格認識，也熟悉對方的工作性質，但兩人根本沒見過面。

　　「第一步要做的當然是準備好付房租的錢，」卡米拉說。「即使在開始籌房租之前，我們就清楚要付出的可不止這筆錢。我們兩個加在一起的想法和創意多得不得了，磨合起來也擦出一些火藥味，不過最難的部分是一次只能專注一件事情。不過我很高興發現一個能相互討論的天地，讓我的作品更加可愛，這感覺就像我們都是初生之犢，放手去試自己覺得最有趣的東西，並創造出自己也希望擁有的作品。我們不只希望東西好看，而且摸起來也要很舒服。我們希望呈現出完美的作品，但是得走出我們個人的風格。」伊麗莎白對此表示贊同：「我們希望我們的作品，是我倆共同構思的完美結合。」

77

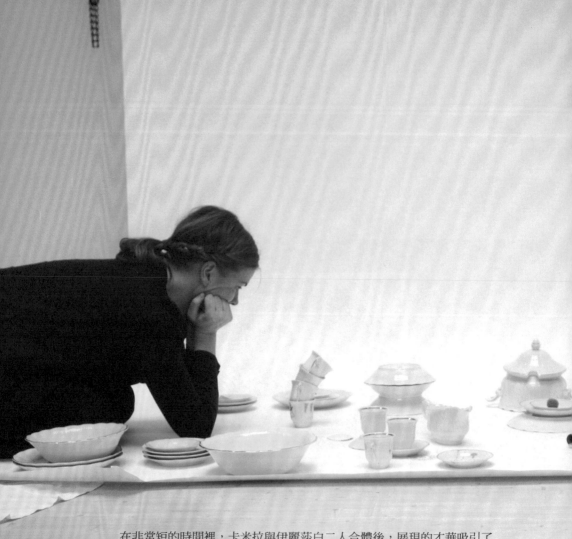

　　在非常短的時間裡，卡米拉與伊麗莎白二人合體後，展現的才華吸引了來自世界各地愛好者的關注。她們協力完成的產品，如海報、雜記本、壁貼以及橡皮圖章，都銷售得非常好。就她們所再製的陶瓷小物而言，在現有的瓷器上頭加工兩人自己設計的插圖貼花，幾乎不出幾個小時就銷售一空。

　　她們都十分期待「紫羅蘭工作室」的美好未來：「我們要繼續我們已經開始的事業，做我們喜歡又有趣的事物，」卡米拉說。「也許會再精進我們的工法，找出我們最擅長的部份，並試著做得比以前更好。」

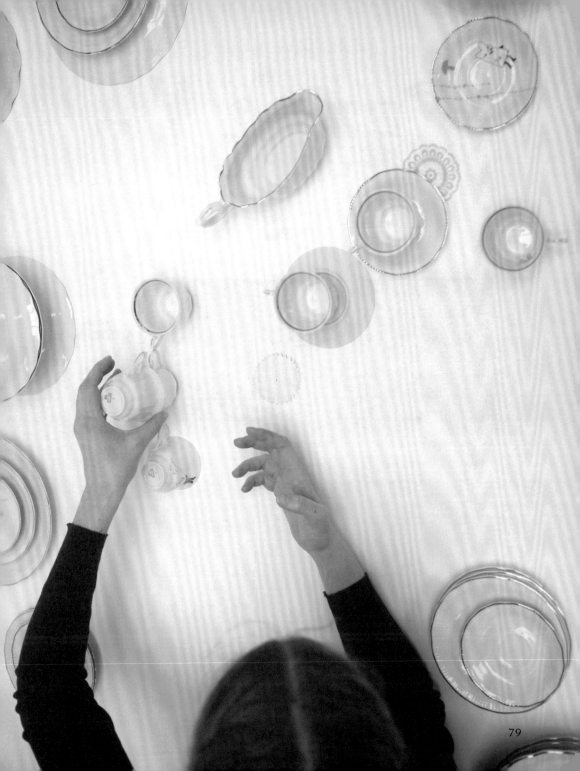

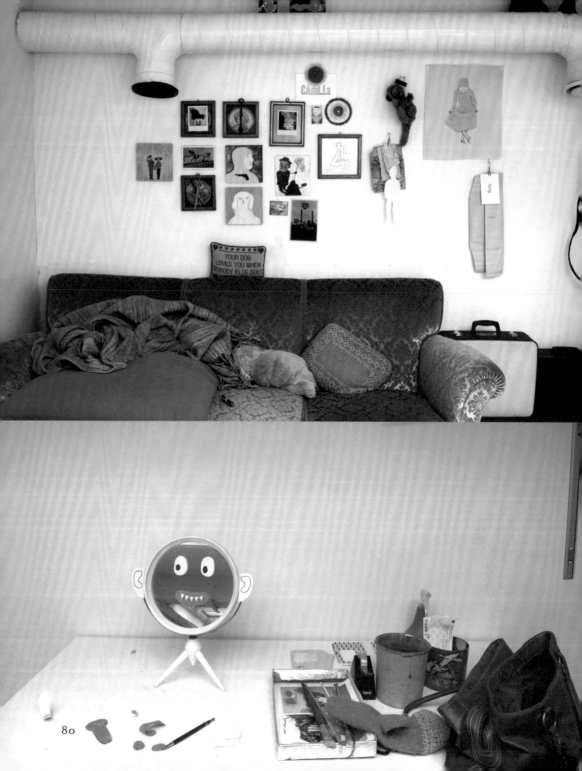

80

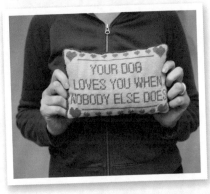

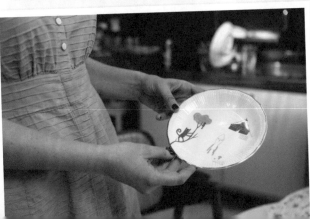

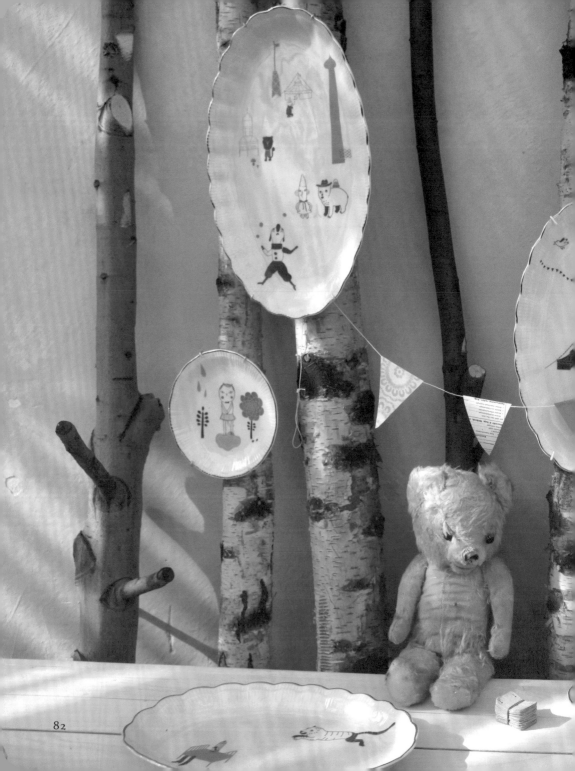

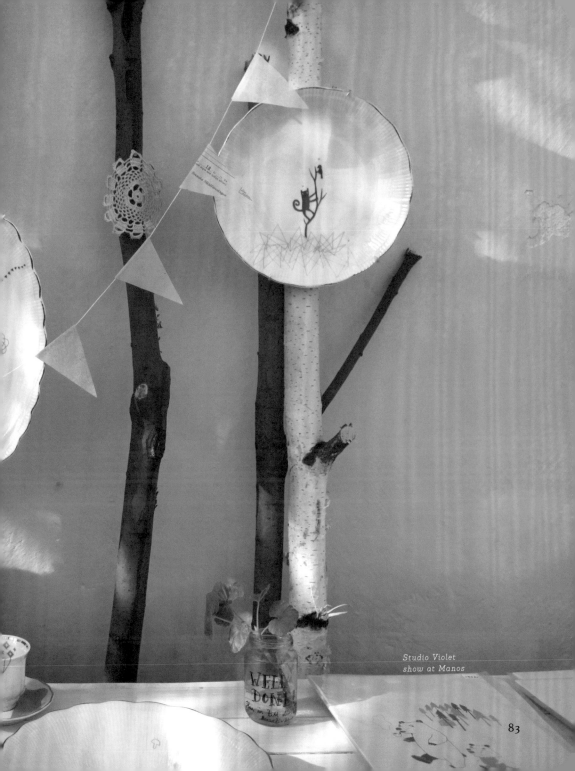

Studio Violet
show at Manos

83

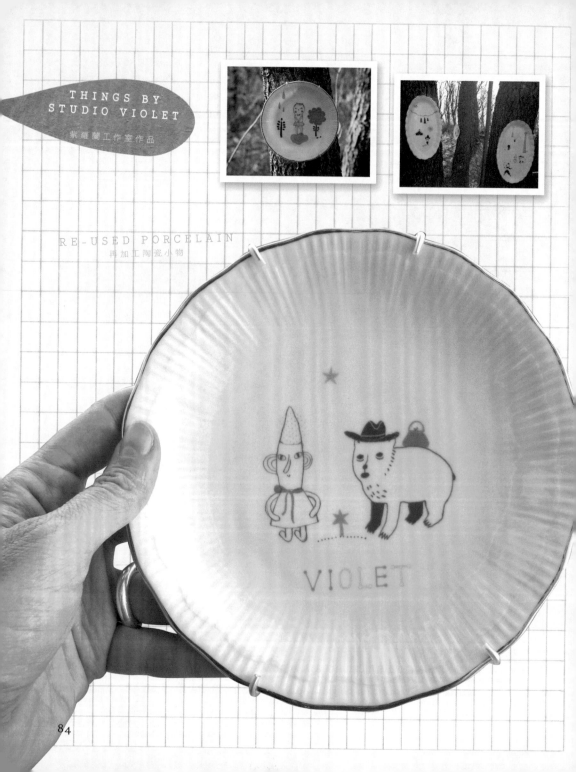

THINGS BY
STUDIO VIOLET
紫羅蘭工作室作品

RE-USED PORCELAIN
再加工陶瓷小物

VIOLET

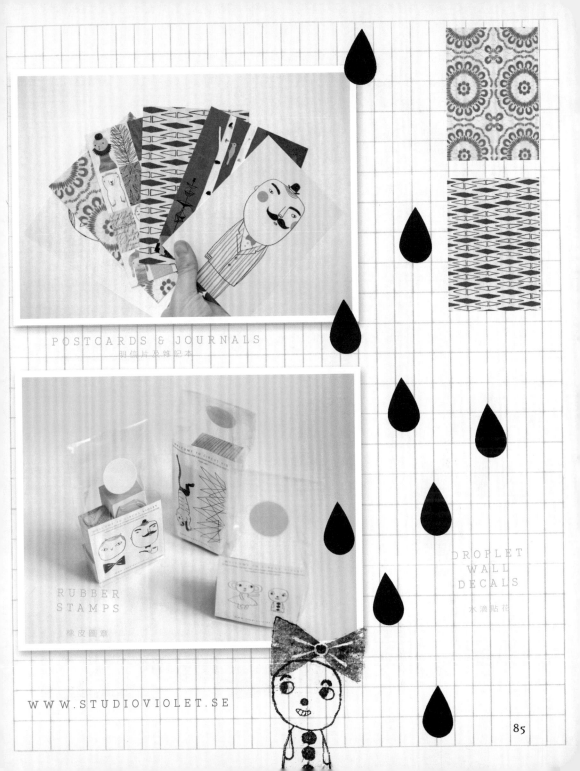

POSTCARDS & JOURNALS
明信片及雜記本

RUBBER
STAMPS
橡皮圖章

DROPLET
WALL
DECALS
水滴貼花

WWW.STUDIOVIOLET.SE

POSTERS
AND
PRINTS

海報及印刷裝飾品

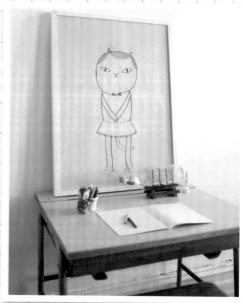

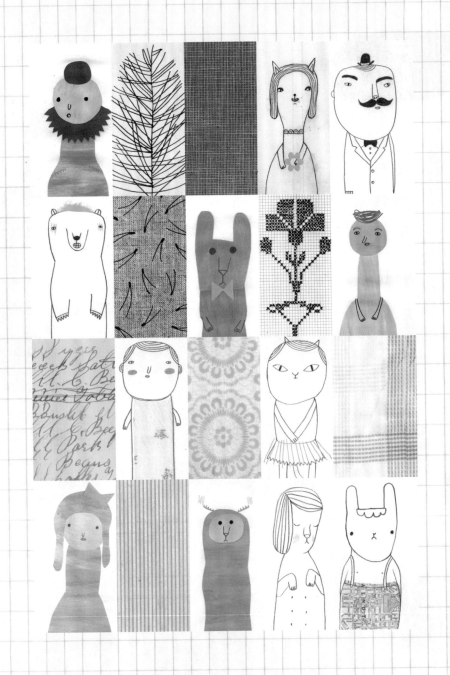

87

CAMILLA
RELEASES
A NEW
CALENDAR EVERY
YEAR

卡米拉每年都會發行
一套新款月曆

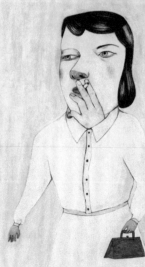

2010

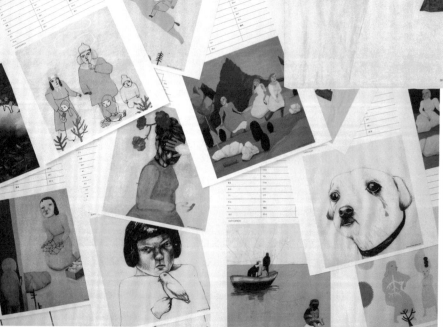

www.camillaengman.com,

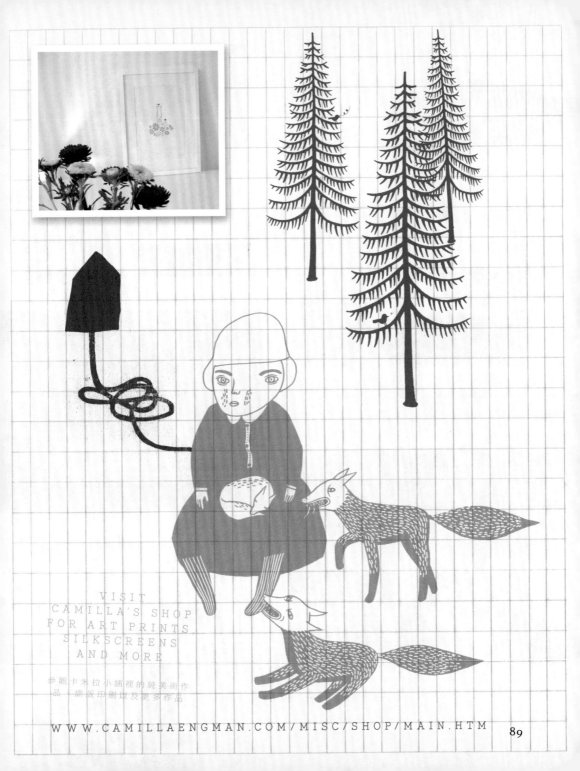

VISIT
CAMILLA'S SHOP
FOR ART PRINTS,
SILKSCREENS
AND MORE

參觀卡米拉小舖裡的純美術作
品，絹版印刷以及更多作品

WWW.CAMILLAENGMAN.COM/MISC/SHOP/MAIN.HTM

89

OTHER PRODUCTS BY CAMILLA

TEA TOWELS, PILLOW CASES & DECALS

擦拭巾（茶巾）、枕頭套
及貼花

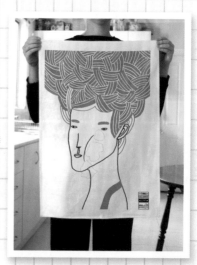

THIRDDRAWERDOWN.COM

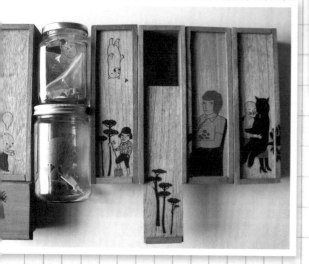

*photo of applied decals by
Marilyn Patrizio*

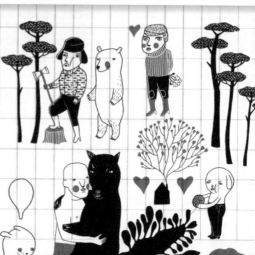

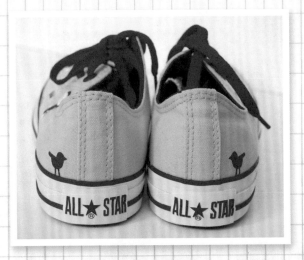

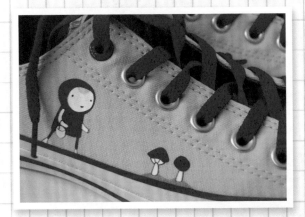

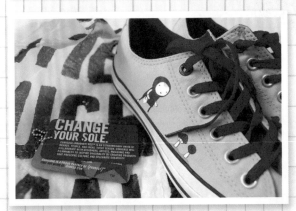

Converse帆布鞋

　　Converse 鞋業與來自世界各地 100 名藝術家接觸，徵詢是否有加入鞋款設計計劃的意願，而我是其中一位。不用說，我當然願意囉！

　　這項提案是為了支持搖滾樂團 U2 主唱兼吉他手 BONO 所成立的「RED 計劃」，用來幫助非洲境內減輕愛滋病、瘧疾以及結核病所造成的影響。

　　我希望自己的設計不要跟鞋子品牌有過多連結，想設計出一雙連我自己都喜歡穿的鞋。在我的畫作中，小紅帽的形象早已出現許多次，請她再度登場或許是個好點子。小紅帽的好多特質我都好喜歡呀！

Making ceramics with Karin Eriksson

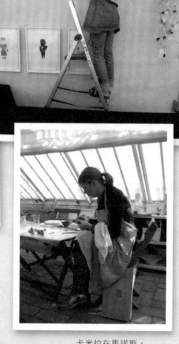

卡琳與黑先生
（Mr. Black，
2008年4月。

與卡琳（Karin Eriksson）共同製作陶瓷藝品，每次見到卡琳總是令人高興，而且每每停留在馬諾斯（Manos）渡過大把美好時光。她的工作室跟畫廊就位於斯德哥爾摩附近，那是個美妙的地方！

卡米拉在馬諾斯。

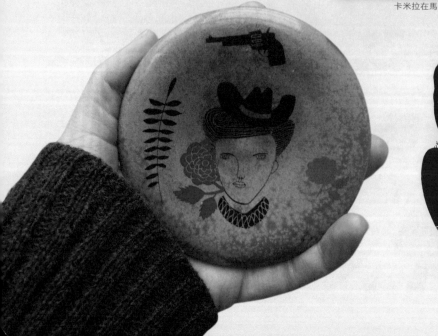

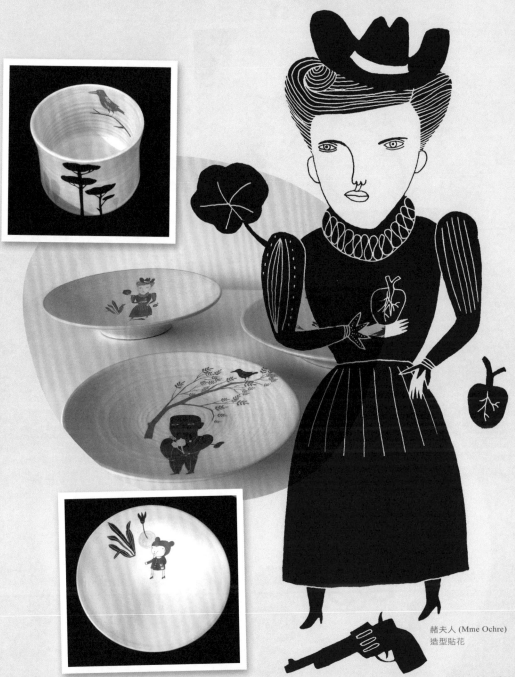

赭夫人 (Mme Ochre)
造型貼花

93

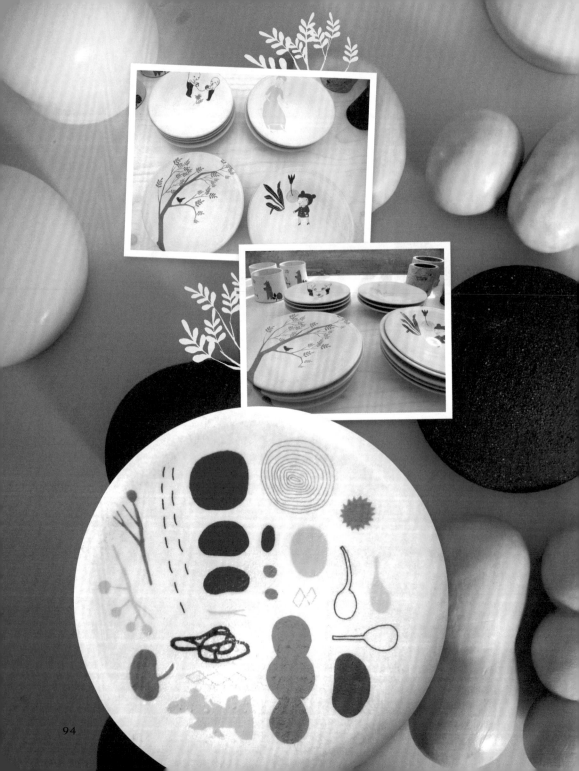

94

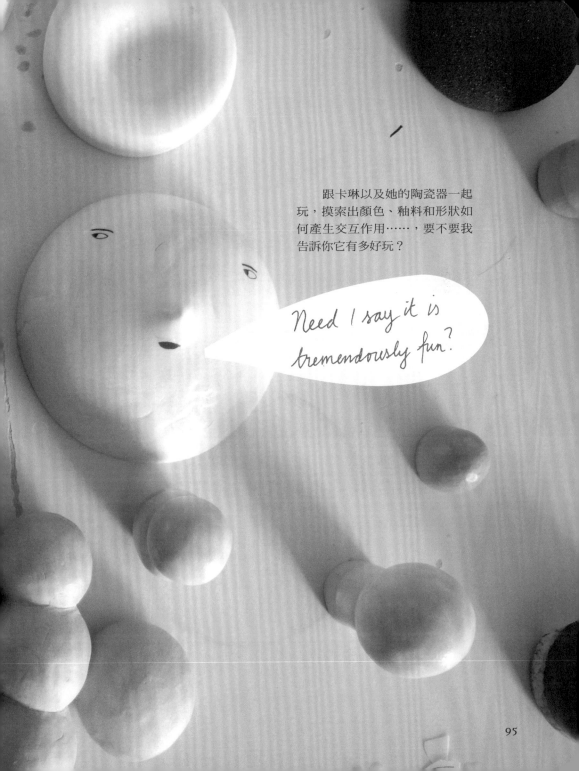

跟卡琳以及她的陶瓷器一起玩，摸索出顏色、釉料和形狀如何產生交互作用……，要不要我告訴你它有多好玩？

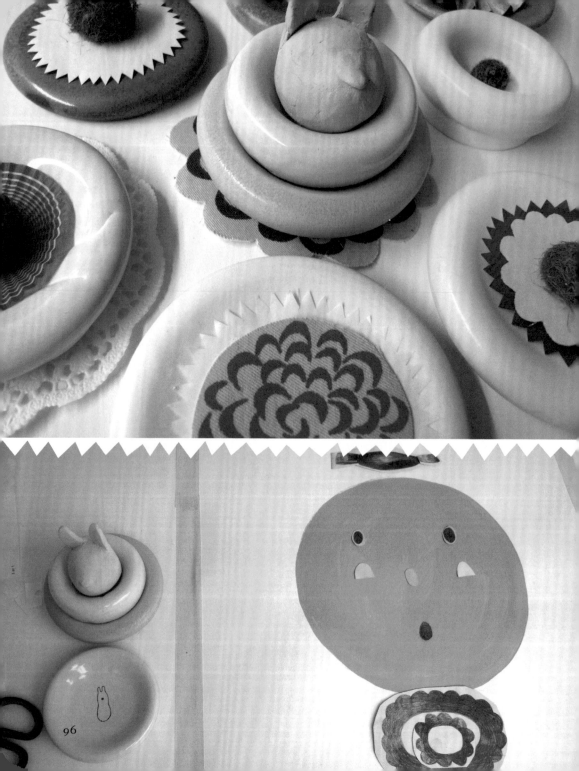

96

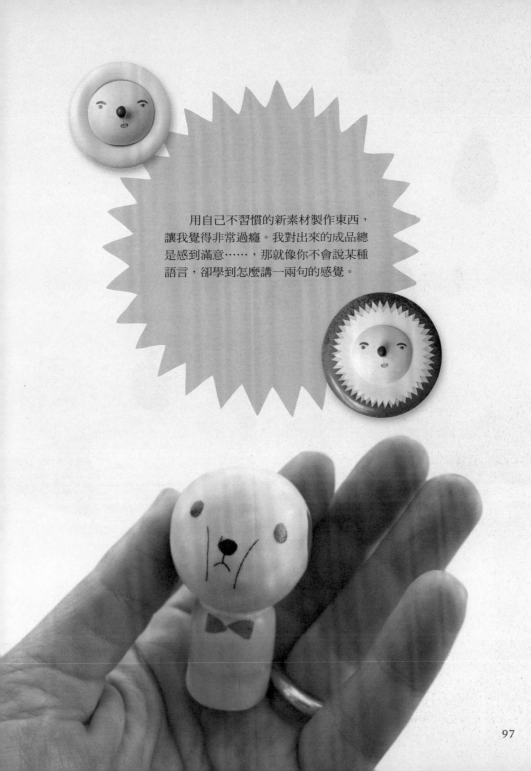

用自己不習慣的新素材製作東西，讓我覺得非常過癮。我對出來的成品總是感到滿意……，那就像你不會說某種語言，卻學到怎麼講一兩句的感覺。

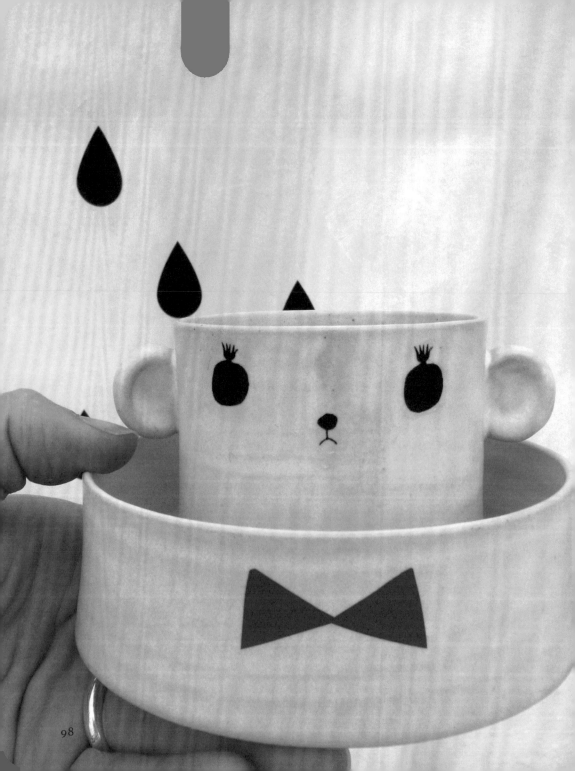

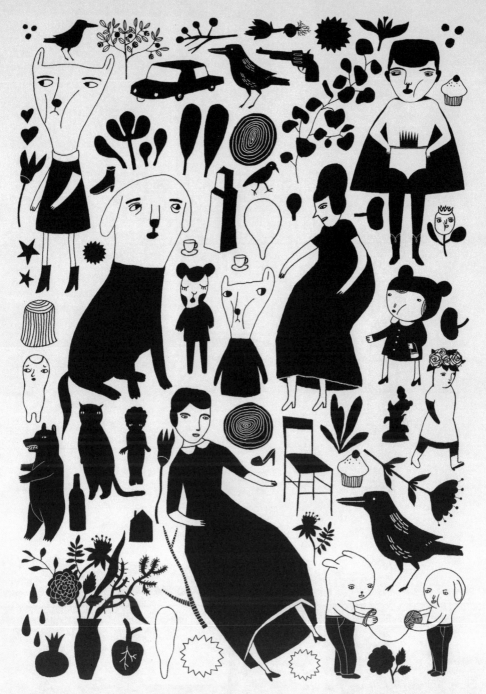

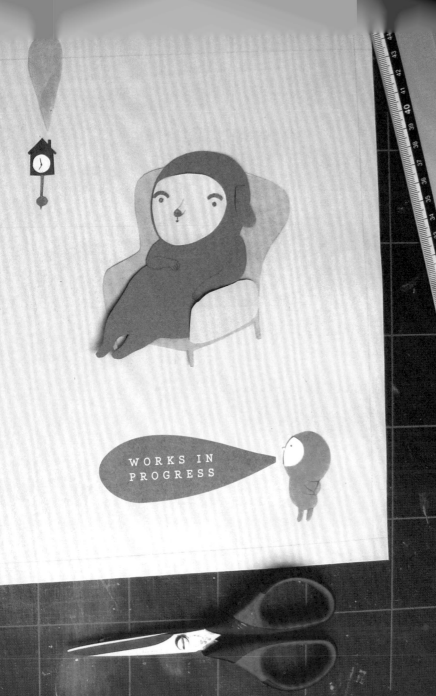

WORKS IN
PROGRESS

我正在動手興建紙島嶼。

我不知道為什麼，不過我現在真希望有片海洋圍繞著這些島嶼，充滿著我想像中既清澈又冰涼的海水。我會幫自己準備一艘皮船，而它會像我的第二層皮膚一樣貼身。

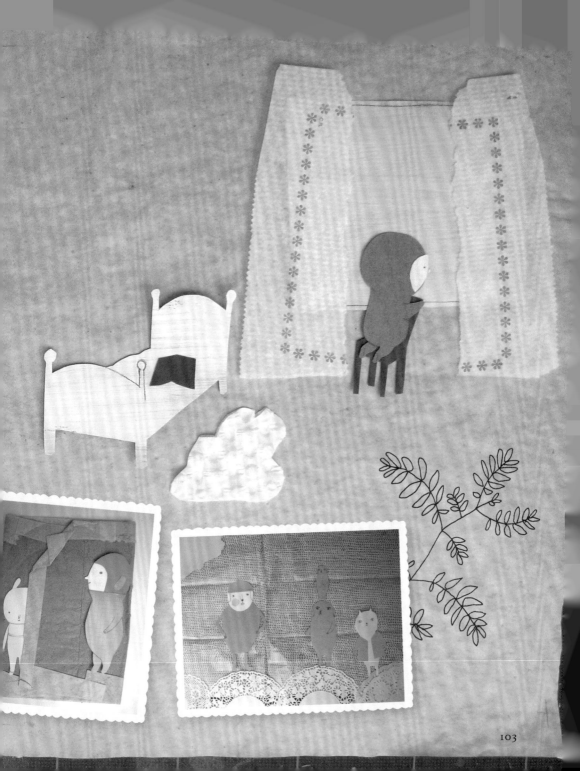

黃色和白色，是我用得最兇的顏色。

發揮創意動動巧手吧！

請利用手邊任何材質的紙張、明信片，剪出專屬你個人的紙型，並創作一份卡米拉風格拼貼。

有時某個形狀會一直卡住你的大腦。最近，這個形狀一直不斷地從我腦子裡彈射出來。這時能做的只有一件事：剪、剪、剪……

This is how it all ended up when I got
the paperscraps from my fingers.

我愛紙張！我愛我的彩筆！最重要的是我愛那從筆下躍然紙上的萬物；）

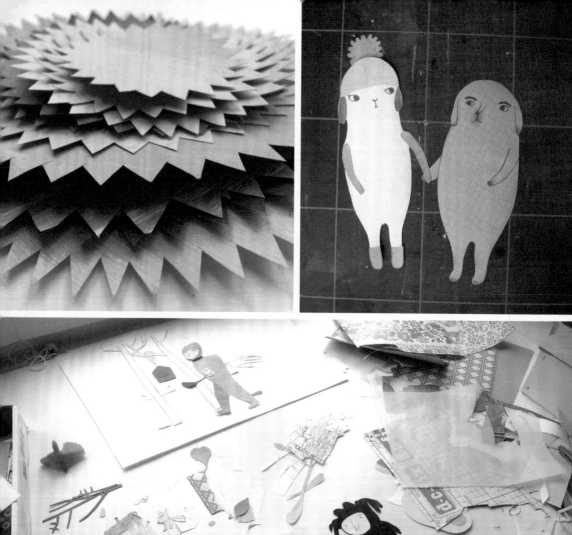

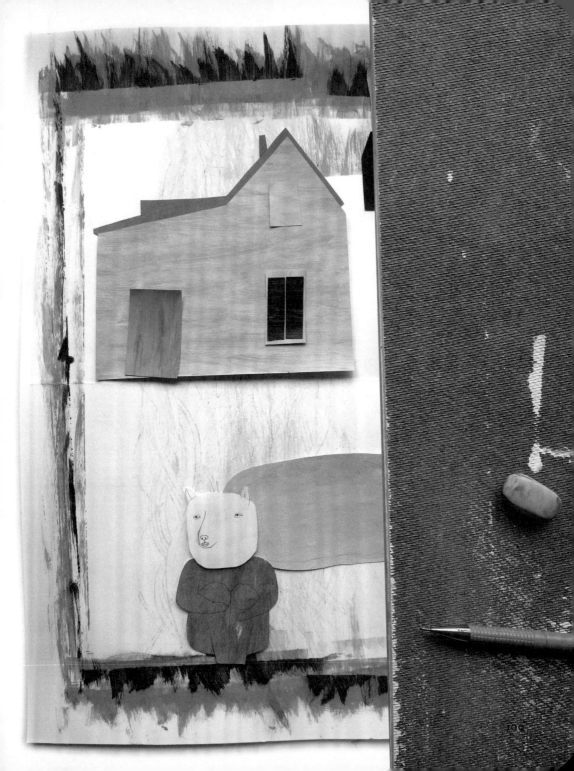

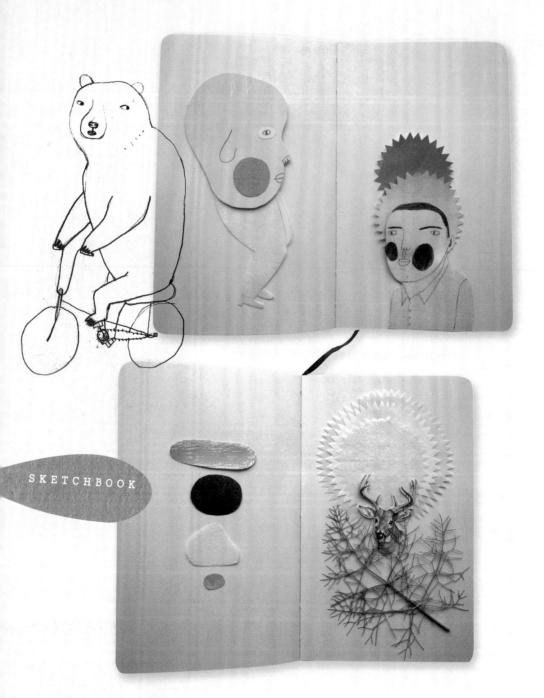

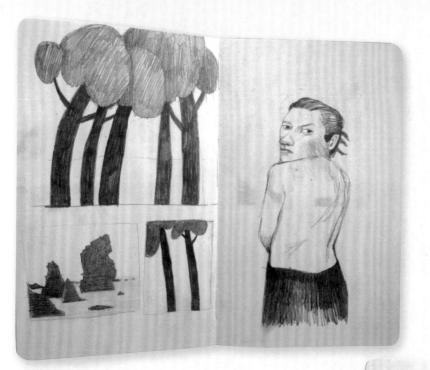

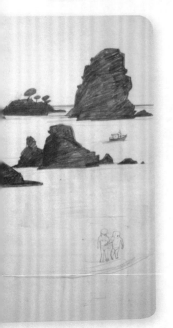

　　當我渡假時，總是隨身帶著
我的繪畫道具。我很肯定地認為
它會用得上，當然會囉，渡假時
多的是時間。可是行不通，出來
的結果就像這付德行，而且這些
還是最好的狀況。這像是我創作
時需要跟我的家、我的過去、我
的未來、我的夢想、我的家人……
有所連結；或許在外渡假時間可
以再久一點的話，就會更有家的
感覺、更有助於作畫。哦，算了，
反正回到家時，我就會充滿靈感
和工作的慾望了。

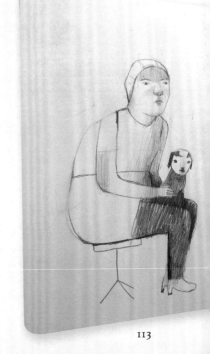

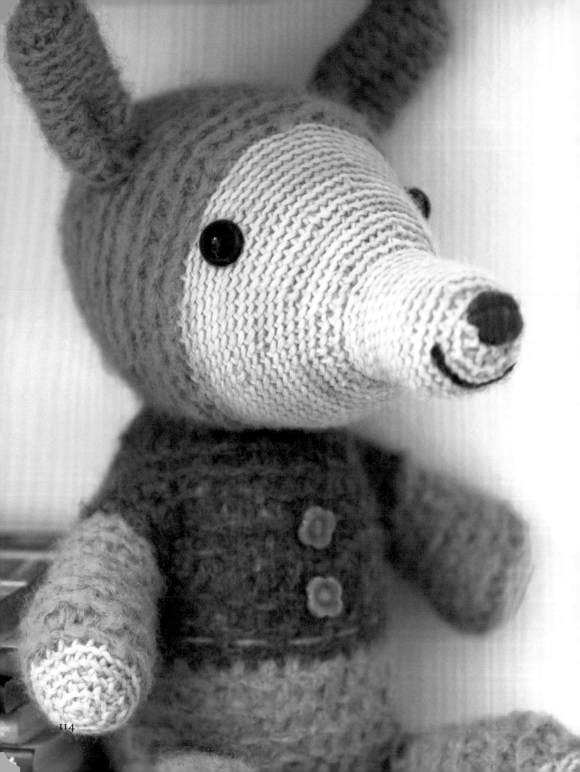

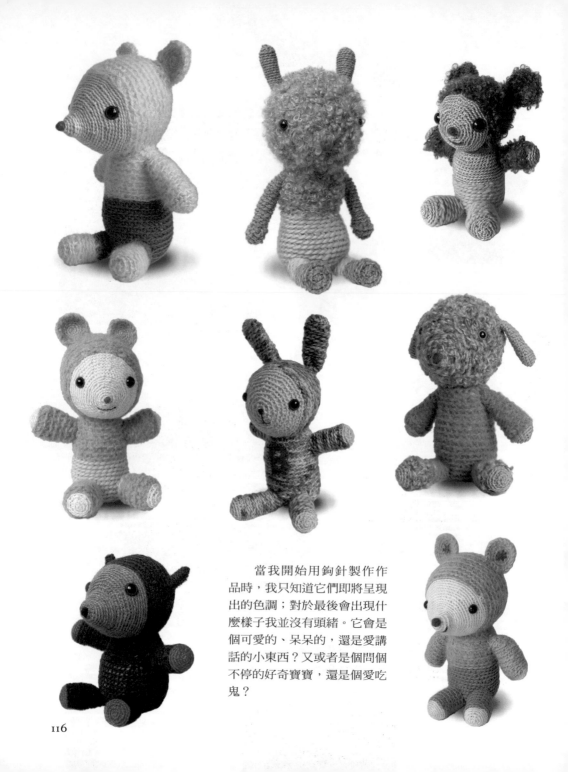

當我開始用鉤針製作作品時，我只知道它們即將呈現出的色調；對於最後會出現什麼樣子我並沒有頭緒。它會是個可愛的、呆呆的，還是愛講話的小東西？又或者是個問個不停的好奇寶寶，還是個愛吃鬼？

AT HOME

居家生活

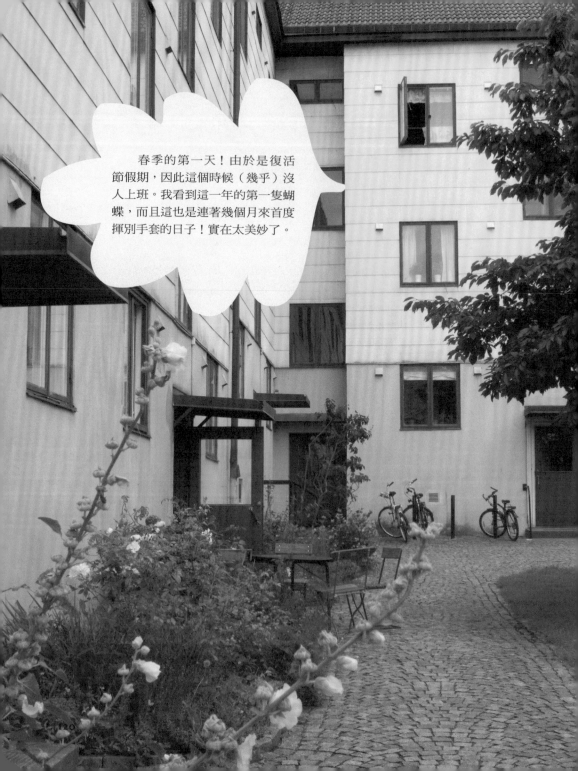

春季的第一天！由於是復活節假期，因此這個時候（幾乎）沒人上班。我看到這一年的第一隻蝴蝶，而且這也是連著幾個月來首度揮別手套的日子！實在太美妙了。

卡米拉與英格瓦在哥德堡的住家地址。

PARADISGATAN 25

HOME

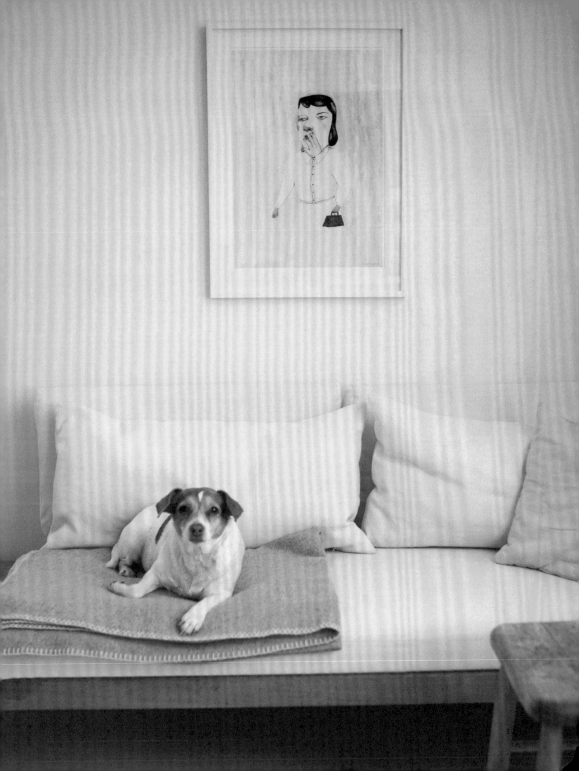

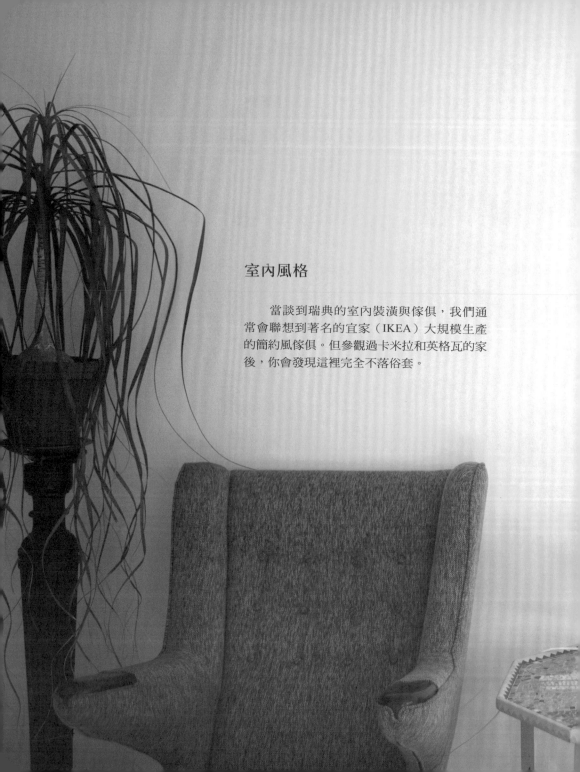

室內風格

　　當談到瑞典的室內裝潢與傢俱，我們通常會聯想到著名的宜家（IKEA）大規模生產的簡約風傢俱。但參觀過卡米拉和英格瓦的家後，你會發現這裡完全不落俗套。

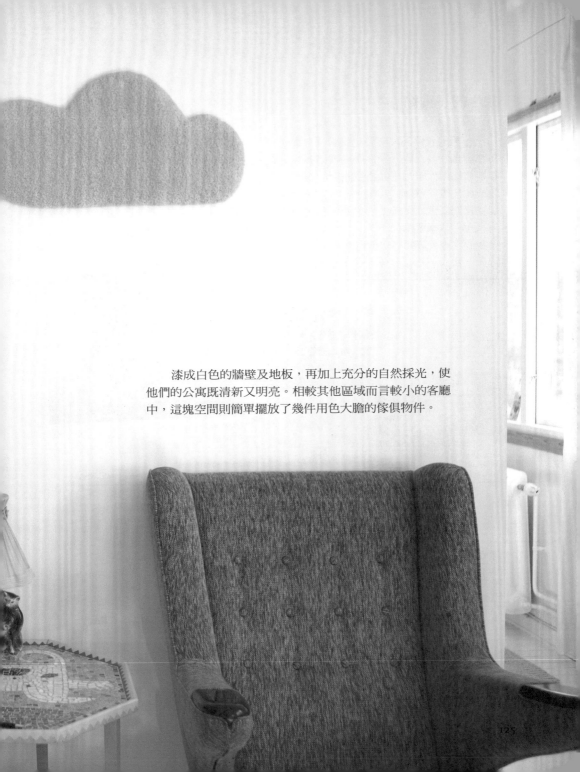

漆成白色的牆壁及地板，再加上充分的自然採光，使他們的公寓既清新又明亮。相較其他區域而言較小的客廳中，這塊空間則簡單擺放了幾件用色大膽的傢俱物件。

家中的小細節

　　小巧的收藏品與陶瓷小物沿窗台排成一列，珍藏與俗物兩者互為交融：一件陶瓷器皿與散步途中撿拾的一根樹枝比鄰而置。「我喜歡不同的事物。我可以對著一盞燈或什麼的就著迷起來，」卡米拉坦承。「我希望自己身邊充滿著我所鍾愛的東西。我想要的感覺，打個比方來說：我所要的椅子——它一輩子都會跟著我。我希望我的家裡光線明亮並留出空間、不受干擾。同時，我希望這是個串起我先生和我兩人故事的家。」

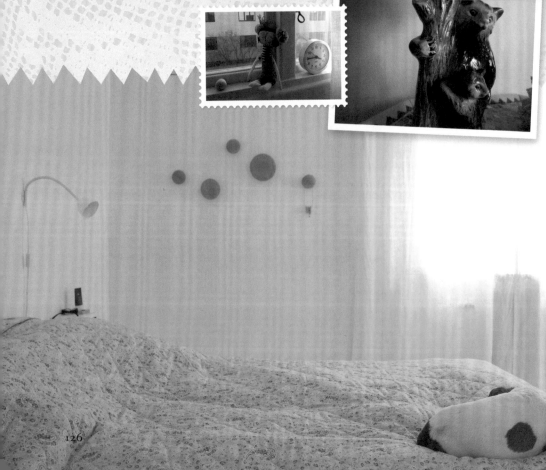

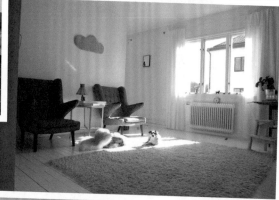

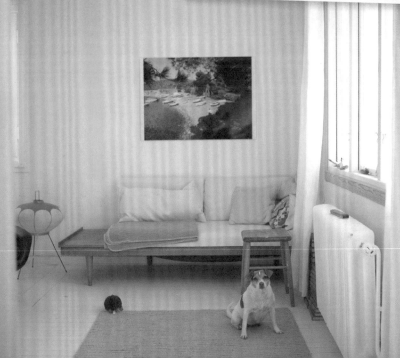

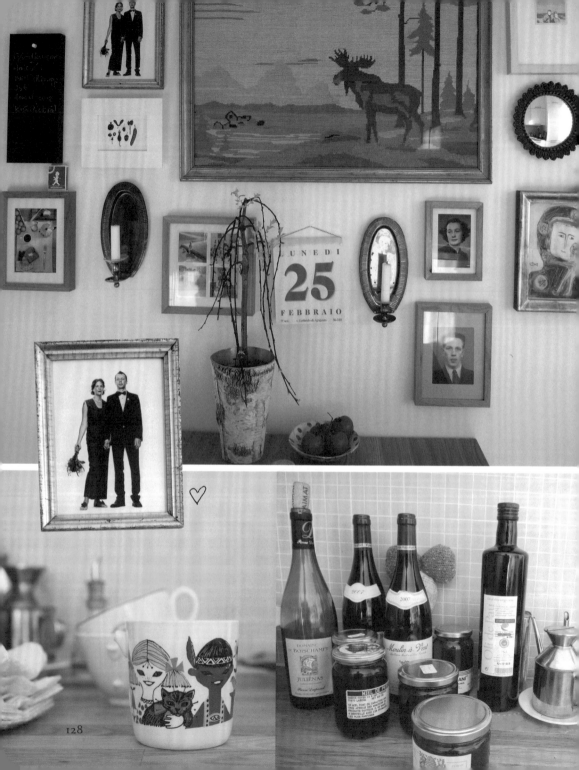

LUNEDÌ
25
FEBBRAIO

128

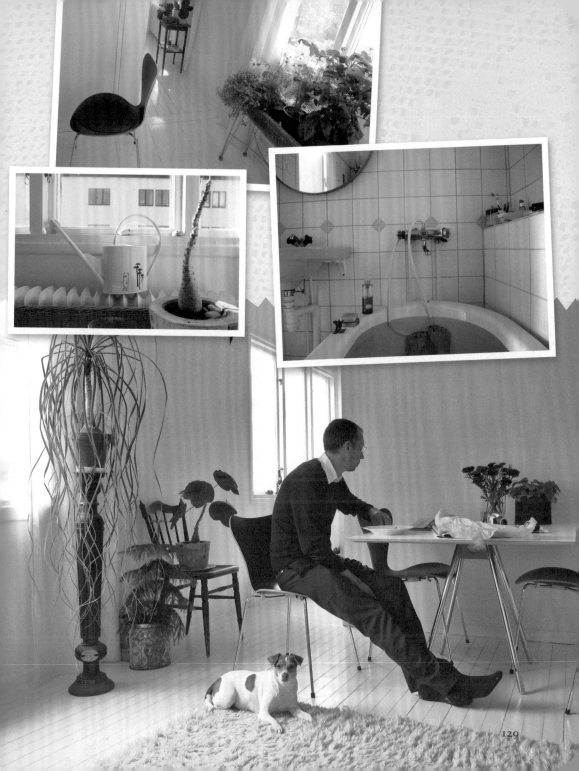

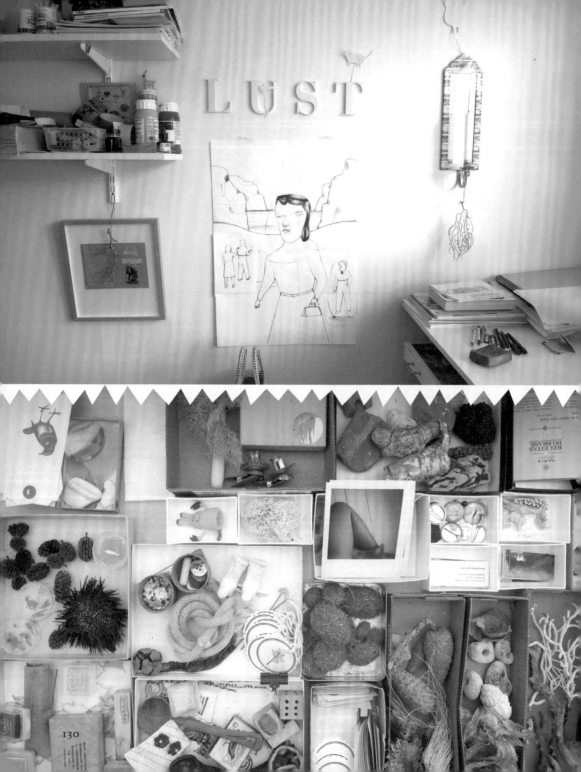

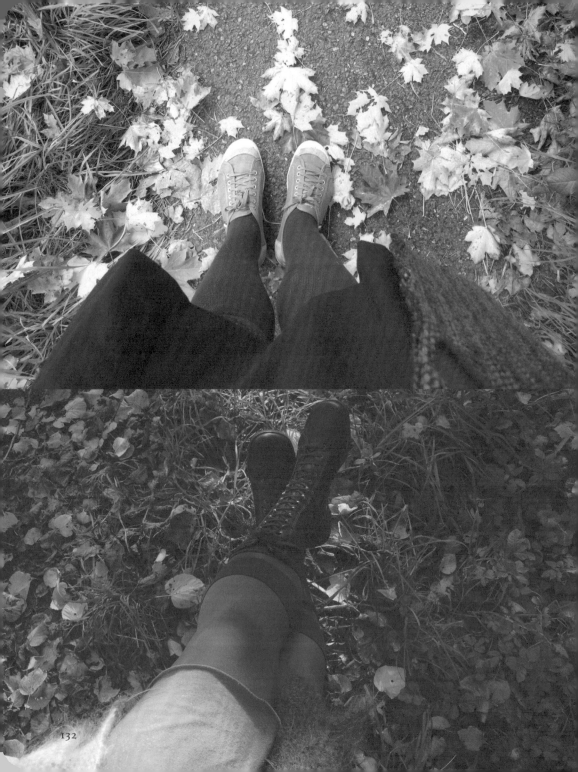

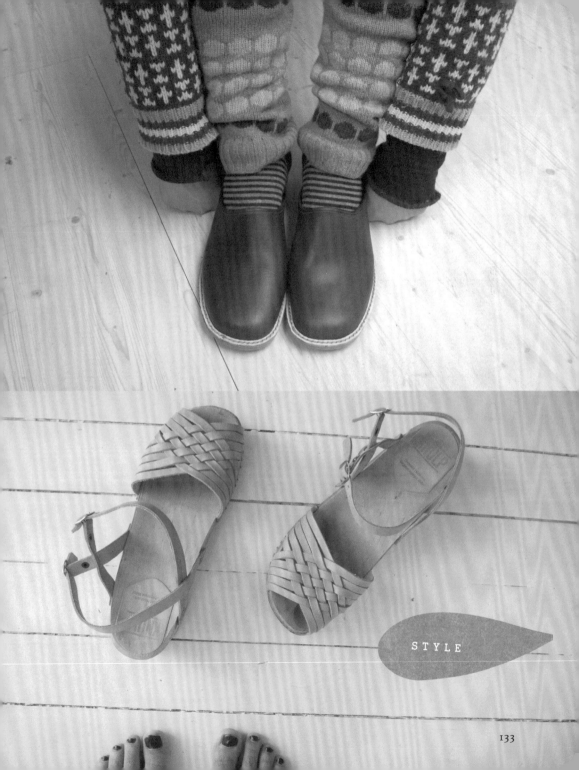

STYLE

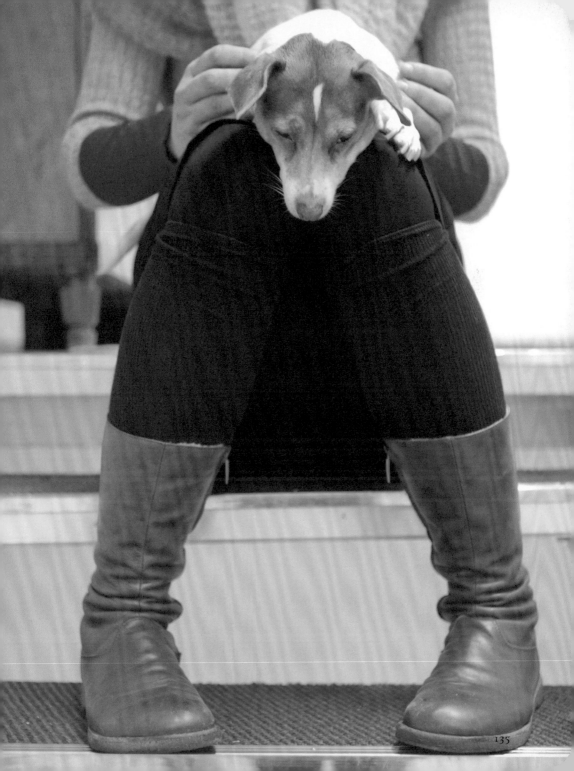

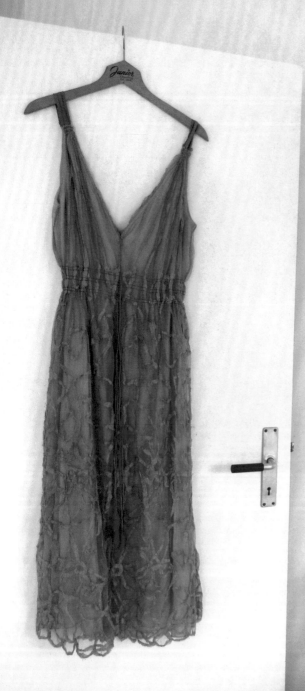

線條高雅優美而且流露出自然的美感，卡米拉的穿衣風格具有獨樹一格的藝術性卻不顯華麗。

她獨鍾使用天然纖維、設計簡單又寬鬆的服飾。她運用不同布料、多層滾邊及立體打褶等設計，為造型添加了趣味性，而這往往搭配著色彩繽紛的內搭褲。

「衣服必須以舒適為前提。我偏愛設計簡單的洋裝及褲襪（最好是不包腳的內搭款）。」舒適好走的鞋，像木屐鞋或靴子都受卡米拉青睞。「我喜歡鬆鬆垮垮的褲子和沒有跟的鞋子，但這單純是因為我人懶又經常散步。」

Wardrobe

　　柔和的色系，如灰色系、粉藍色系及奶油色系搭配相對較深的色調，是選擇服裝的主要考量。

　　「我有次跟一位永遠只用黑白顏料作畫的藝術家朋友喝咖啡。她愛穿黑白色系的衣服，為此我還不禁莞爾。後來當我打開自己的衣櫥，看到自己衣服的顏色組合，竟跟我畫裡用的顏色一模一樣，我開始大笑起來。」

我已經買好了新的皮靴，這能幫我撫平面對翩然而逝的夏天，所造成的低落心情。

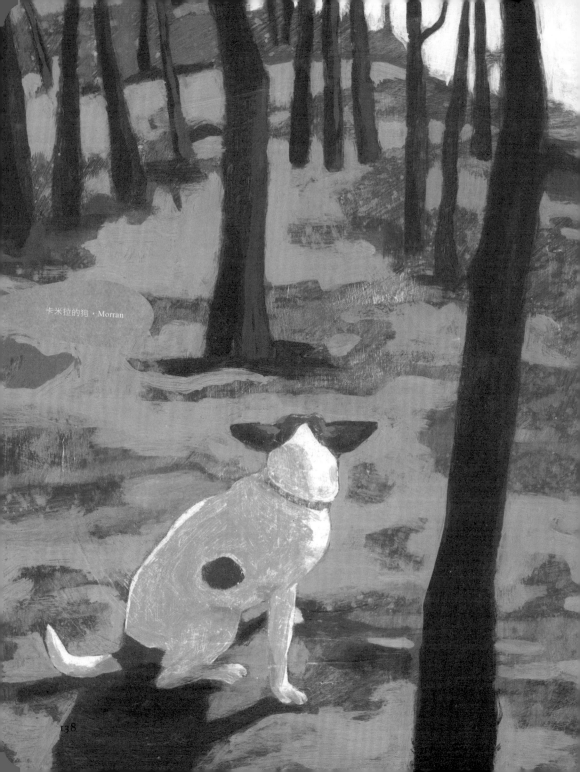

卡米拉的狗‧Morran

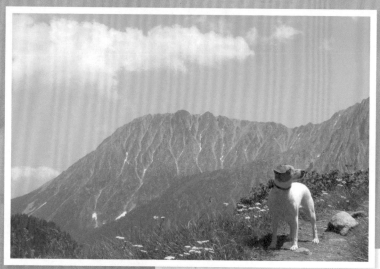

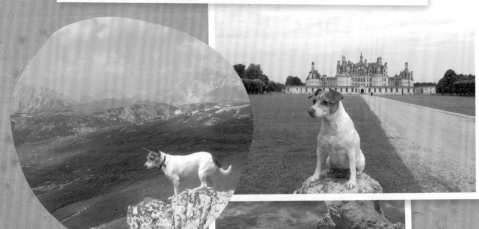

Moran -
a globetrotter

四處遊歷的小小旅行家Moran

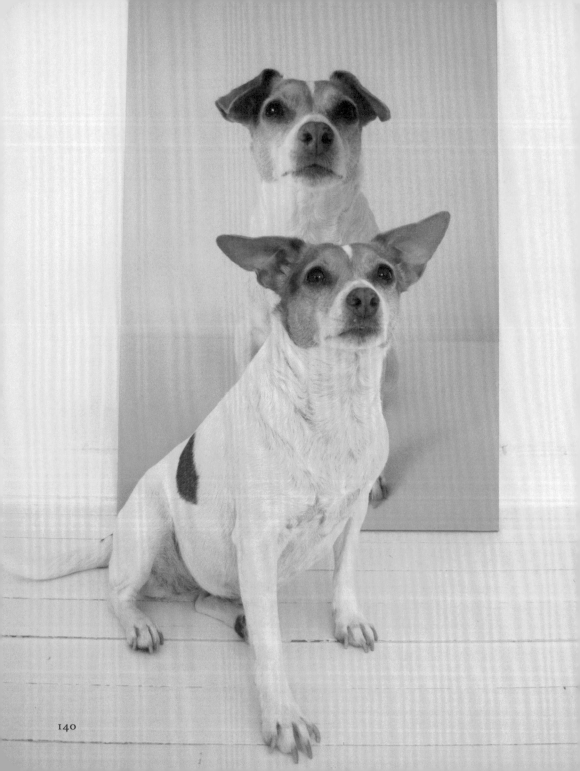

Morran is almost always cute.
How come I'm not?

Morran 無聊中……

來呀，一起玩吧！

我試著告訴她我一定得工作了，
但她根本不理我。

OBSERVATIONS

生活觀察

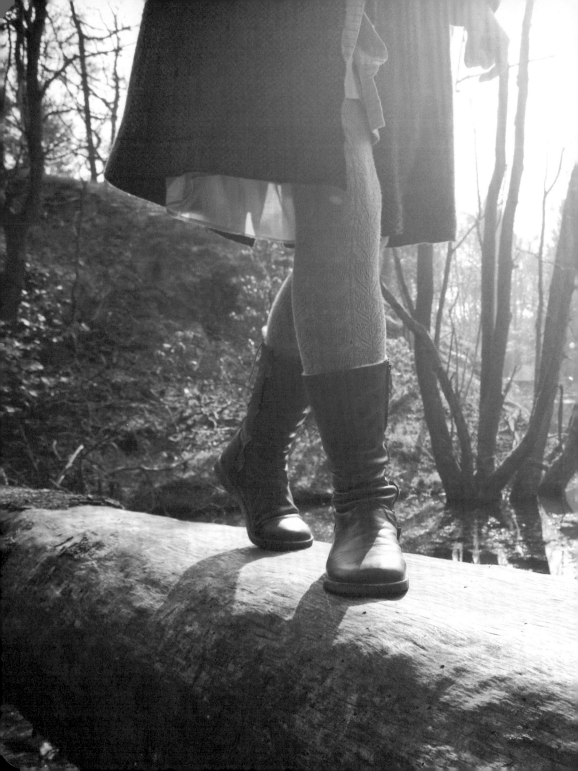

"nature does it best"

「自然是最佳代言人」

　　由卡米拉帶路，我們尾隨著 Morran 在住家附近的市區森林公園一起散步時，可以感受到腳下鬱鬱蔥蔥的青苔。我們伸開雙手大口呼吸、撿拾樹枝、尋覓蘑菇，並在森林裡蒐集其他的寶物。又乾又皺的地衣被拍了下來，一如她有系統地收藏一件件自然科學的工藝品。其中，存著一種對大自然及四季週期的崇敬與欽佩。

　　「大自然一直向世人顯現它最美的一面：生生不息、高聲歌唱，既柔和又甜美。因此勉強綠化它幾乎令人眼睛不適。」她在春季散步後寫道。「一點點光線加上太陽就能提振精神，多麼神奇！」

　　大自然的各種形式，是她作品中反覆出現的主題：不定形與葫蘆狀的形體、參考鹿角跟珊瑚而呈現的分支圖形、雨水或淚珠般的水滴形狀……，無論運用色彩、筆繪或以剪刀剪出紙型呈現，這些圖案都是卡米拉個人視覺語言中的詞彙。

　　雖然大自然的壯麗往往在她的攝影作品中被歌詠，但在她畫裡的所有樹木、天空與大地，儼然成為一個充滿爆發力的舞台。卡米拉安排在畫中的圖像，自然且醒目地融合於樹林間，但卻也自其中被凸顯出來。

　　「我認為大自然與老化、殘酷、真實、美麗有著密切相關，」她解釋。「你可以隨時接近大自然，但卻無法掌握它，因為它才是老大。在大自然面前，人類的問題顯得微不足道。」

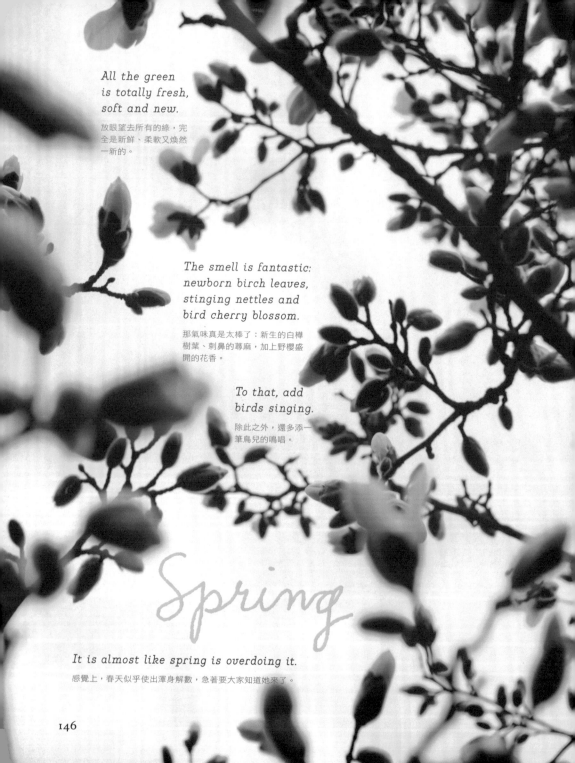

All the green
is totally fresh,
soft and new.

放眼望去所有的綠，完
全是新鮮、柔軟又煥然
一新的。

The smell is fantastic:
newborn birch leaves,
stinging nettles and
bird cherry blossom.

那氣味真是太棒了：新生的白樺
樹葉、刺鼻的蕁麻，加上野櫻盛
開的花香。

To that, add
birds singing.

除此之外，還多添一
筆鳥兒的鳴唱。

Spring

It is almost like spring is overdoing it.

感覺上，春天似乎使出渾身解數，急著要大家知道她來了。

Even though

summer hesitates,

雖然夏天的腳步舉棋不定，
但我可不這麼猶豫不決。

I don't.

Summer
夏季

When the Swedish summer is good, it is like paradise.

當瑞典的夏天心情好的時候，這裡就像是天堂。

Full of colour and smell. Soft, lush and generous.

多彩多姿又散發豐富氣味，秋天一到，整個大地變得柔和、豐富芬芳又富足。

Autumn

秋季

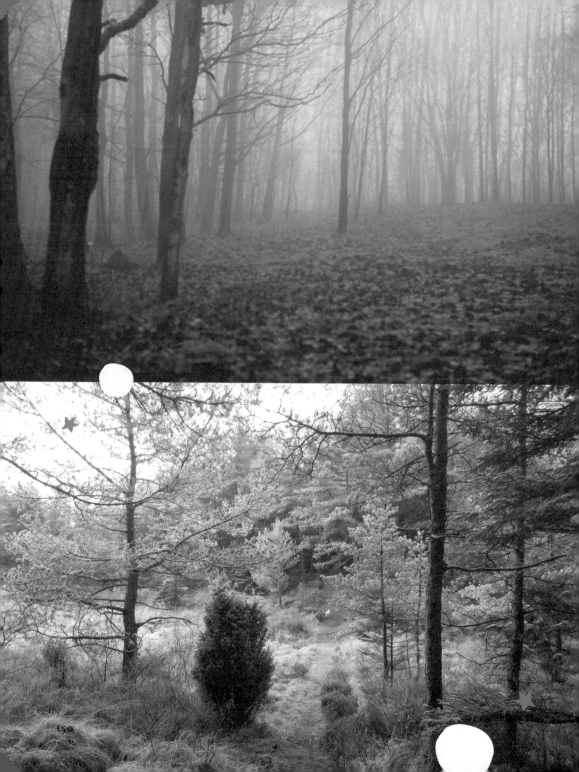

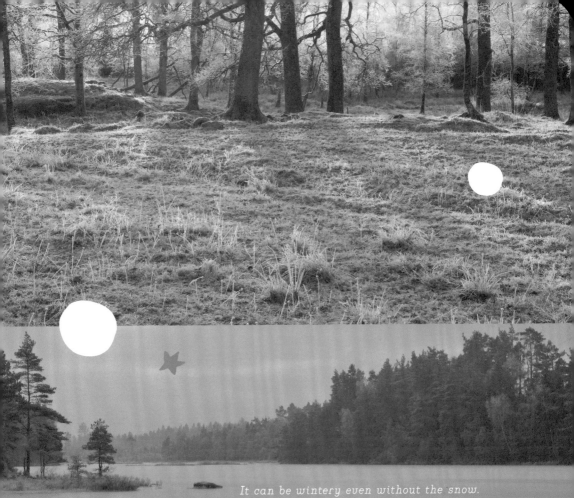

It can be wintery even without the snow.

即使不下雪，冬天也會讓人感受到它的凜冽。

Winter

冬季

Sweden 瑞典

「得知我部落格的許多讀者並非瑞典人，使得我以他們的角度出發來感受瑞典。」卡米拉觀察。

她對留言的回應絕大部分是個人的瑞典式觀點，而這些想法的陳述，特別是針對幾乎每天造訪的廣大北美粉絲。斯堪的納維亞半島（Skandinaviska halvön）是世界上盛行藝術與工藝的著名區域，而瑞典則是個全體國民普遍推崇設計的國家。這樣的美學涵養經由天然素料、含蓄的形式，以及工藝手法，表現出功能性的美感。此等意識型態透過貼心的設計，致力於營造生活品質。

「我相信，瑞典一直以來就重視功能與品質。」卡米拉解釋：「我有種直覺，這跟瑞典的氣候及生活方式絕對脫不了關係。」

她舉了建築設計為例：「假如氣候條件是既濕又冷，你不可能建造出無法符合這些環境需求的房子，因此選材十分重要。」她務實的解釋，說明了斯堪的納維亞美學的核心：

雖然美是設計中所強調的元素，但那並非流於感性而不切實際。

「我覺得自己徹底的瑞典。」她很肯定的說。

「要我搬到其他國家生活應該會十分困難。」

哥德堡的春季景象。

photos by Janine Vangool

所以，一轉眼又到禮拜五了呀？
漫長的一週裡，禮拜一跟禮拜二就像起
點，禮拜四和禮拜五則是終點……，漏
掉的禮拜三，既非起點也非終點——週
三就是那一整個禮拜。難怪一個星期過
得這麼快。不過週末可沒算在內哦 ：)

咻咻～
又另一個禮拜過去了！
當時間跑得比我還快，
我哪能把所有想做的事情通通做完？

我覺得禮拜天是一整個禮拜裡最無聊的一
天。當然，我非常清楚它存在的必要性。如果
沒有禮拜天，禮拜六會變成什麼樣子？直接從
禮拜六跳到禮拜一將會慘不忍睹，而星期天就
像必要的放空。不過，它還是令人感到無聊，
無聊到你可以聽見時鐘的滴答聲……

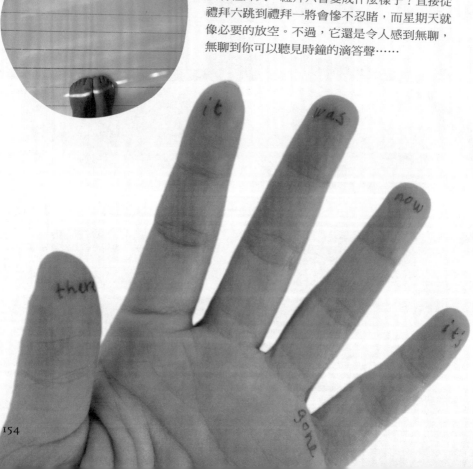

So it's friday again, how did that happen?
They say that time flies faster and faster.
Then, when I'm 80 years old, I will only
have time for breakfast :)

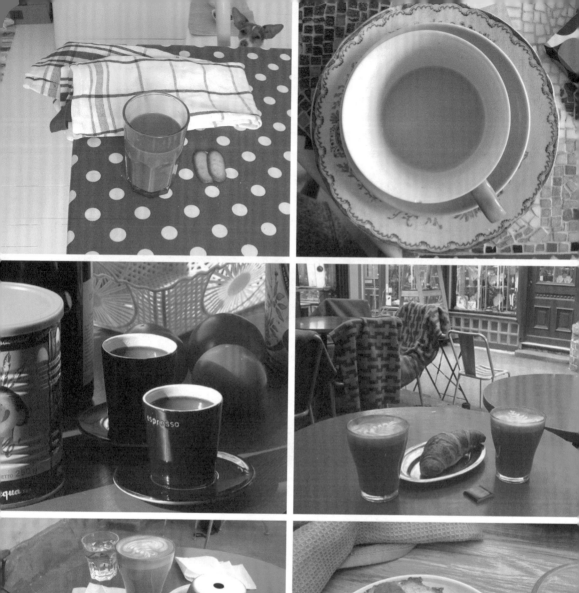
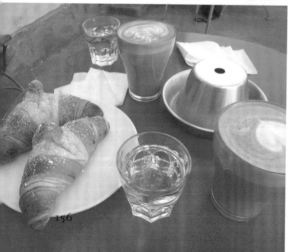

Food 飲食

今天，
我給自己買了個超美味的
FrÖknarna Kanold海鹽黑巧克力，
太好吃啦！
建議你——
這個週末來點高級的巧克力吧 ；)

經由卡米拉的介紹，我們認識了斯堪的納維亞半島一些口味偏甜的美食，「Fika」——瑞典當地上班族的咖啡休息時間，通常是呼朋引伴配上各式甜點。Semla 是一種傳統的荳蔻麵包，內餡加了杏仁醬與鮮奶油，聖誕節後到復活節這段期間都買得到，也是卡米拉最愛的甜食之一。除此之外，還有各式各樣美味的巧克力。（「我曉得那算不上一道菜，但這要看你吃下去多少！」）

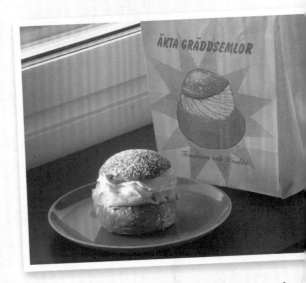

I have a crush on the seasonal pastry - Semla.

我想，我瘋狂愛上時令糕點——semla 了。

我剛剛竟然吃完了整塊起士！
全是我一個人吃掉的！！
好吧，
Morran是幫了點小忙沒錯。

這個週末的時光過得非常美好：
跟一些朋友吃晚餐、美酒、音樂、陽光、
與朋友在咖啡館小聚、
再跟Morran好好的散步，
加上有著三明治、司康餅
以及各式糕點的週日下午茶。
人生如此，夫復何求？

157

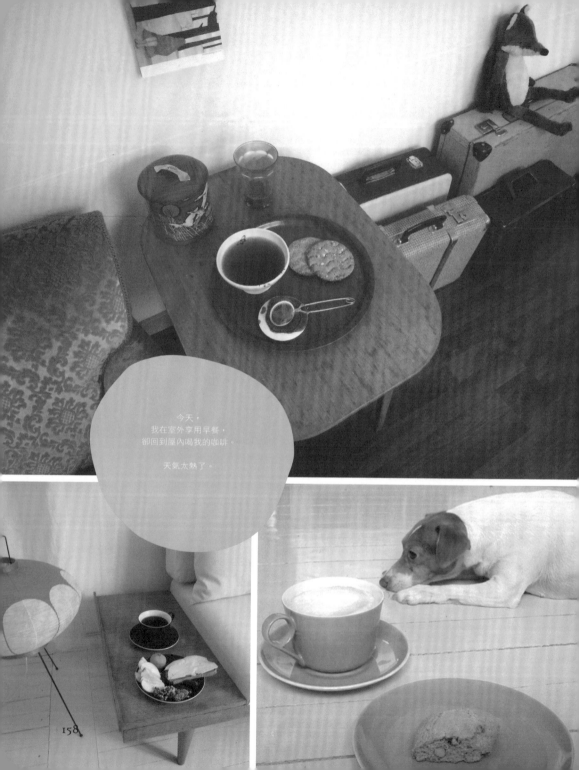

今天，
我在室外享用早餐，
卻回到屋內喝我的咖啡。

天氣太熱了。

這個週末家裡要辦一場50人左右的派對。
最怪的是我忙進忙出烤了一整天的派，
竟然只做好了3個！
到底時間都跑哪兒去了？
沒在做派時，我到底在蘑菇些什麼？
我不知道。

還是，
我其實是把派給吃掉啦……

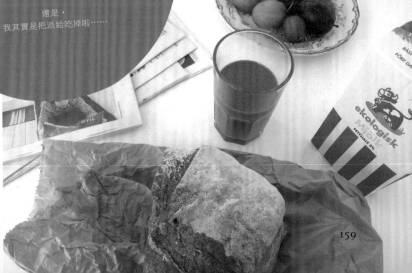

祝你有個愉快的一天！
Ha en bra dag!

Midsommarstång

SOME SWEDISH
學些瑞典話

哈囉：Hej

是：Ja

不是：Nej

謝謝：Tack

不客氣：Varsågod

你會說英語嗎？
Talar du engelska?

我不太會說瑞典話：
Jag pratar väldigt lite svenska

再見！ Vi ses snart!

potatis

nubbe

sill

Renat →

Jordgubbe

最近又變得很快就天黑了。
這情形每年都一樣，
但它總讓我嚇一跳，
因為我不知道天黑後，
這麼長的時間
到底要怎麼打發才好：)

lucia

我躺在地板上，
試著凝聚足夠的力量，
好卸下整棵聖誕樹。
它已經放在這裡太久了。
佈置聖誕樹是件令人愉快的事，
而將它收拾乾淨，
能讓人鬆下一口氣。

認識瑞典有名的糕點：

semla

kanelbulle

kaffe

1: ett

2: två

3: tre

4: fyra

5: fem

6: sex

7: sju

8: åtta

9: nio

10: tio

russin

lusseballe

pepparkaka pepparkaksgubbe

161

3 3 0 1
1 2 6

COLLECTIONS
收藏

PIETARSAARI
JAKOBSTAD

LAHTI

HELSINGFORS
HELSINKI

HAPARANDA

TAMPERE

KERAVA

166

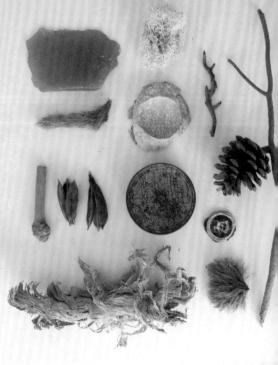

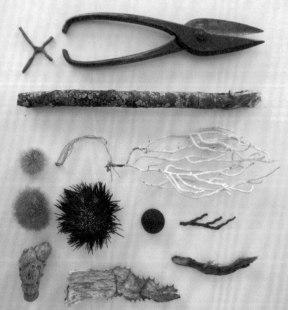
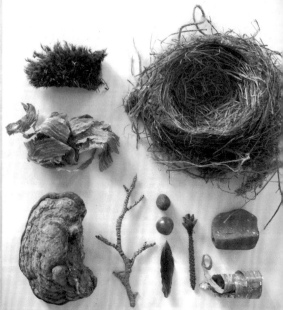

wasa
SEDAN · 1919
Ströbröd
Veteströ

MAIZENA
Majsstärkelse

Brun Farin
Kulva Farinisockeri

ASOCKER STRÖ
RÖRSUKKER
MERARASUKKER
OKOKIDESOKERI

JONN..SSON
Träslövs Pre..gård, Varberg

SVENSKODLAT
KRAV

Limabacka Kvarn

Kr 34,00

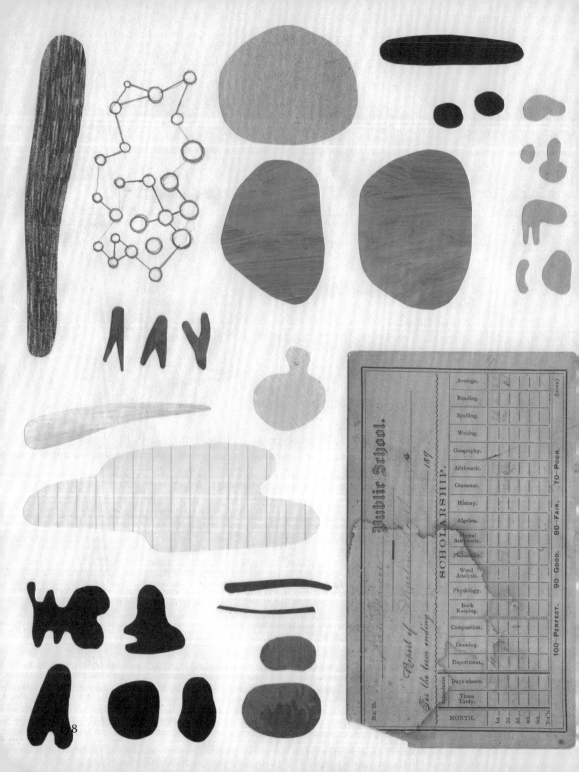

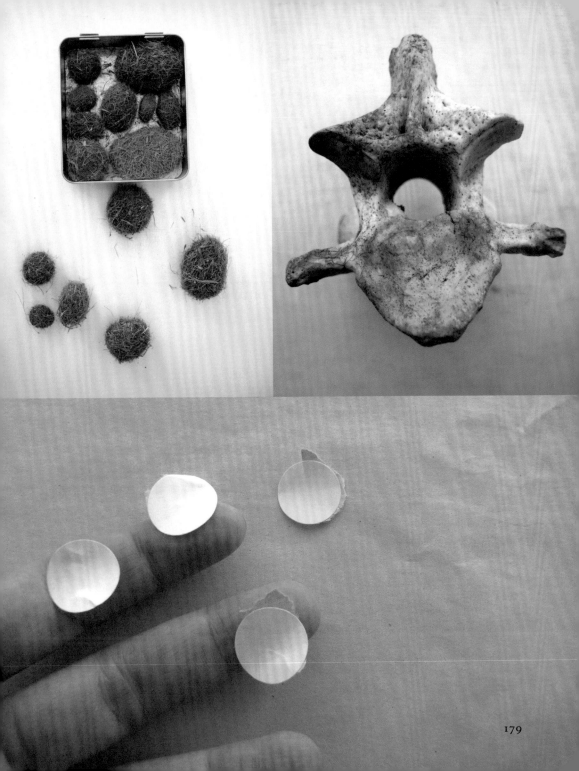

C O N N E C T I O N S
友好關係

　　部落格不僅是卡米拉的靈感來源，還讓她知道一段寧靜的生活，有可能是由一群具有創意的朋友、謹慎的飲食及毫無罪惡感的小睡所填滿的。

　　如果仔細檢視……卡米拉的工作與家庭生活是混合交融在一塊的。她十分鼓勵大家仔細留意身旁的小東西，她愛樹皮的紋路，對一位四條腿的朋友有著沒完沒了的描述。她的部落格是個可以讓人喘息的空間。

　　我可能就會泡個茶或只是燒些開水；輕啜一口茶，計劃著溜到她森林裡的小屋，假想的玩伴就會出現在身邊。

　　一小段感謝的話——

雅克・林恩・席勒（Jacque Lynn Schiller）
來自美國紐約
triggerhappy.etsy.com

維多利亞‧史密斯
（Victoria Smith）
所拍攝的紫羅蘭工
作室筆記本系列

　　當我想起卡米拉‧殷格曼的作品，我會立刻像是進到一齣戲劇的場景裡面。故事就存在她的作品裡，情節內容全交由觀者在心中創作，抑或想像她作品中的主角是如何，又為了什麼進到這個場景裡。

　　觀賞她的作品，總讓人心中冒出一些問題，就是那種似有若無的不對勁感覺……，很像你出了門心裡直犯嘀咕，不確定熨斗的插頭拔掉了沒有。

　　她所使用的柔和色系，也讓我想起了中世紀時的布料，帶著唯美的棕、橙、綠以及灰的色調。她的作品似乎雋永彌新，而我是怎麼看也不厭倦。

　　我甚至不記得，是從什麼時候開始驚覺自己愛上了有關卡米拉‧殷格曼的一切。她的藝術作品，還有我從她拍攝的照片，所得到的那份簡單與平靜的感受——那些拍攝她激發靈感的工作室，以及那美麗的家園，更不用說與她忠實狗兒 Morran 四處周遊的相片。有誰能不愛上 Morran？這是一隻可以時時圍繞在卡米拉身邊作伴的幸運小狗兒，而你就是可以感受得到她們彼此間所分享的愛。

　　卡米拉是位樂於分享、友善謙虛，並且過著那種你會止不住想告訴別人，又十分嚮往的那種生活的藝術家。我長大時想成為像卡米拉這樣的人！

強‧哈瓦生（Jan Halvarson）
來自加拿大溫哥華
poppytalk.blogspot.com

維多利亞‧史密斯 (Victoria Smith)
來自美國舊金山
sfgirlbybay.com

過去幾年來我一直是卡米拉的忠實粉絲，看著她在個人風格上不斷的進展，是人生一大樂事。

我記得她一開始是鉤製毛線花玩具，相繼而來的是她第一次的作品展出，而今她所創作出的各式各樣藝術品，已進到世界各地人們的家中，為房子增添光采。

她對生活的展望，還有一路走來將手作藝術品發揚光大的明確堅持，都大大激勵了我。不過最讚的是，卡米拉的小伙伴 Morran，在我看到她的第一眼時，就偷走了我的心——她們倆超速配，就像超級好朋友！

不知怎麼的，卡米拉讓我覺得只要努力工作，並對手上的事情樂在其中，好像沒有什麼事做不到。

倪艾咪 (Amy Ng)
來自馬來西亞
pikaland.com

我還能告訴你，哪些有關卡米拉的創作，是你還不知道的呢？

她的創作既迷人又唯美有趣，在她的畫作裡有著許多的戲劇張力，而她的插圖則是呈現完美的輕柔又不失詼諧。她筆下的人物眼中含著沉思的目光，又帶著看似古怪的性格。

她的調色板裡調滿了真正能安撫人心的顏色，而她的筆觸總存著令人難以置信的質感，讓我總是試圖剖析——她是怎麼辦到的？她所創作的圖像裡，怎麼也找不出一個我不喜歡的，而且我不時發現自己用滑鼠不斷點閱她的畫作，想像它們就掛在我家，圍繞在我身旁（這陣子的某一天！）。發現你欣賞的藝術家也是個很酷的人，是很棒的事。

從卡米拉的部落格（就是我所沉迷的那個地方），我們可以同步了解她目前手中最新的作品，分享她的創作靈感以及個人的生活小故事，並且部落格裡總會連結一些獨特的事物。

朱莉婭・羅斯曼 (Julia Rothman)
來自美國布魯克林
bookbyitscover.com

照片由琴（Gin Helie）拍攝她9個月大的兒子，
與紫羅蘭工作室創作人物合影。
來自法國尼斯

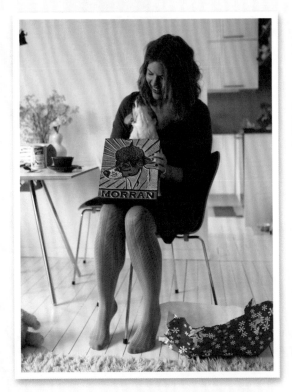

卡米拉收到以Morran
為模特兒的木雕作
品，這是得自於加拿
大藝術家莉莎・布朗
（Lisa Brawn）的禮
物。

當我直接從卡米拉那兒訂東西，她順便也寄給我這
張轉印貼紙。我用熨斗把它轉印到一件給我兒子的
T恤上。他穿起來好看極了，是個超棒的模特兒！
西蒙娜・鮑思塔（Simone Bouwstra）
來自荷蘭
siepsfabriek.blogspot.com

我們愛死了有關卡米拉的好多事：她對世界抱持自然且獨到的眼光，而這都呈現在部落格裡那些多采多姿的字裡行間與創作中。

卡米拉有著一群既多元又忠實的粉絲俱樂部會員，因為她具備了非常獨特的個人魅力，而且她的話語總能溫暖人心。澳洲知名的時尚設計小店 Third Drawer Down 就瘋狂愛上卡米拉的設計，邀她合作出產生活商品！

我們熱愛卡米拉的天生氣質，也就是由她感性一面所展現出來的，對藝術這塊領域和世上萬物之美所抱持的愛。

她力挺獨立藝術家，以及對規劃人生方向有著特殊的堅持，使我們得以窺見真實的美。當然，不能不提她那將自己所有的創作，轉變為既特殊又可愛物品的奇妙能力。她的創作無法被模仿取代，而我們也不希望有第二個卡米拉出現。在她的異想世界中，僅能容下一位卡米拉……，而我們的也是。

阿比蓋爾・康普頓（Abigail Crompton）
來自澳洲
thirddrawerdown.com

艾琳・勞奇內 (Erin Loechner)
來自美國洛杉磯
designformankind.com

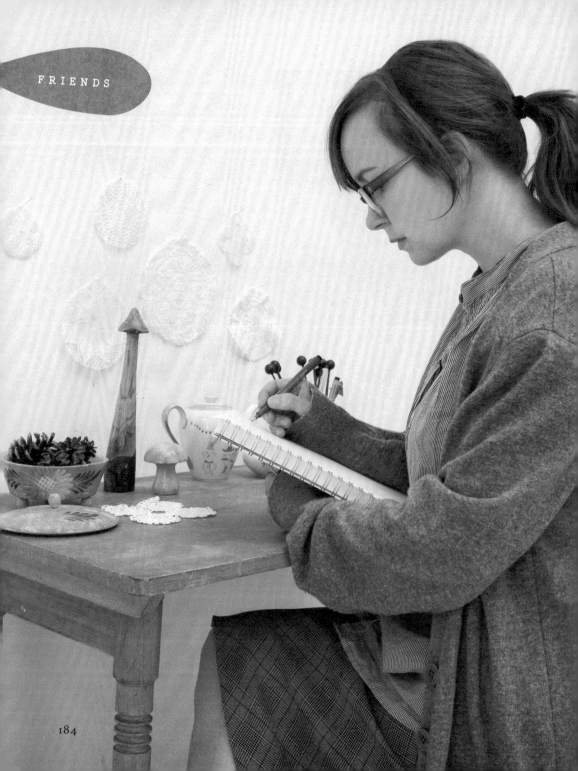

伊麗莎白·鄧可
(Elisabeth Dunker)

finelittleday.blogspot.com lula.se
studioviolet.se

妳是怎麼認識卡米拉，並決定一同創辦紫羅蘭工作室的？

我和卡米拉是在網絡上認識的：），一份插畫家雜誌為我進行了一則專訪，而我在當時提到卡米拉。從那次起，我們就開始互寄電子郵件，也透過彼此的部落格慢慢了解對方。

紫羅蘭工作室會成立是因為當時工作室的租金太貴，我一人無法獨力承租，無技可施的情況下，找了卡米拉來分攤租金。

起初我並非那麼想要跟另一個人共用一個地方工作。但找卡米拉一起，好像打一開始就是那麼順理成章。

其實，在我們「送作堆」之前，對彼此的瞭解並不真的非常深入。但不知何故，我們倆就是認為這行得通。

妳們在哪些方面影響了彼此的創作呢？

當我們一同為紫羅蘭工作室的商品進行創作時，我們會不斷地就自己平時的創作來回討論。

討論中沒有所謂的權威或硬梆梆的框架：我們真的很喜歡隨性所至，而且靠著我們的「激情」出發。不過談到我們個人獨立的創作，我還真的搞不清楚我們倆有沒有相互影響……，也許有吧？

到目前為止，妳最滿意的合作是什麼？

「山羊鬍先生的生活」，我們即將發行的紫羅蘭工作室專書。

現在紫羅蘭工作室成立即將滿一年，未來你對於這種合作模式有什麼計劃？

哦，多得不得了。我們希望到處巡迴，跟我們紫羅蘭的朋友們到處玩：開著一台小型拖車、組個樂團，再成立一班劇團。可惜的是時間和體力永遠都不夠用……

用哪三句話形容卡米拉最貼切？

聰明、高個子還有努力工作。

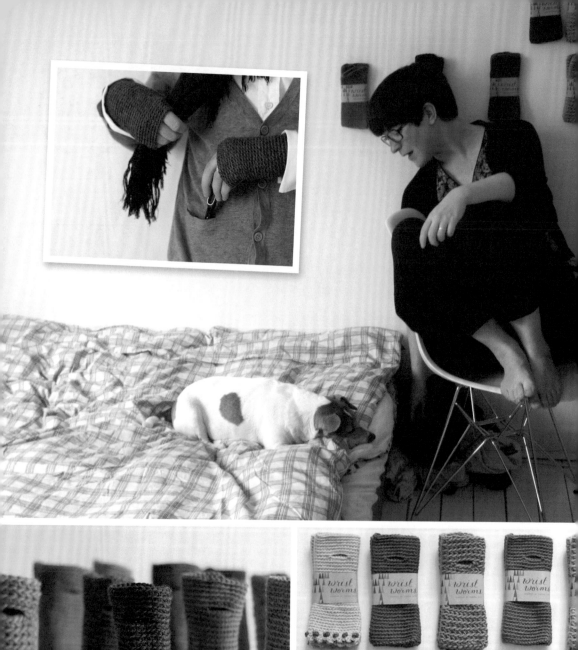
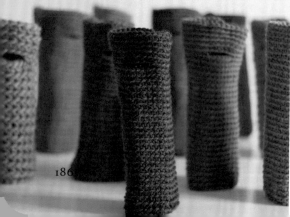

珊卓 · 尤多
(SANDRA JUTO)

sandrajuto.com
wristworms.com

聊聊妳怎麼認識卡米拉，進而成為朋友的？

我是從部落格知道她的，而有天她跟 Morran 還有她老公英格瓦，在公園享受「Fika 時間」時，我認出了她，就過去打了個招呼！自此之後，我們往來電子郵件，並決定約出來一塊兒「Fika」，後來又發現我們的祖先都來自瑞典北部的同一座小村莊，於是理所當然便成了好朋友。

請描述一下妳的工作。

插圖、攝影還有鉤針編織。

妳們會影響彼此的創作嗎？是在哪些方面呢？

我們會為了 Fika、美酒、美食，還有聊八卦約出來聚聚，這不僅對彼此的生活，也為我們的創作增加正面能量及靈感。

用哪三句話形容卡米拉最貼切？

Fika · 上 · 癮。

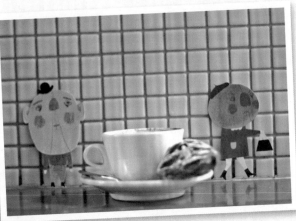

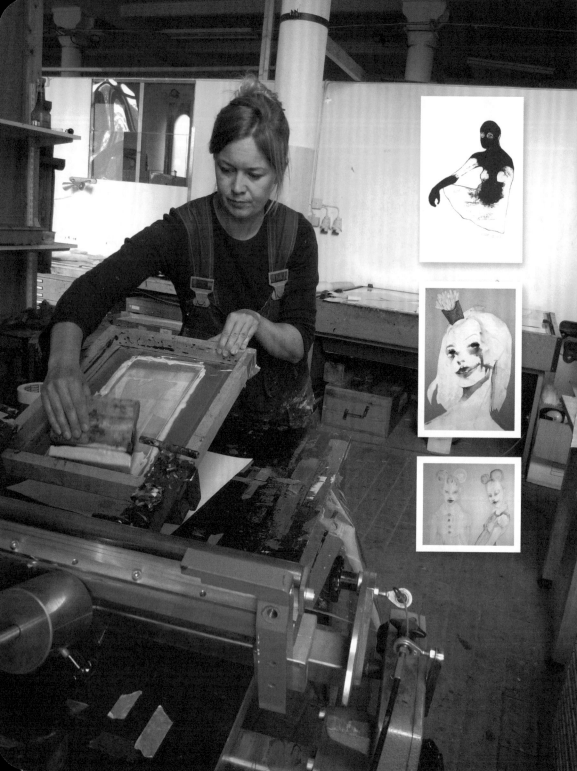

亞力珊卓 · 赫德伯格
(ALEXANDRA HEDBERG)

alexandrahedberg.com
alexandrahedberg.blogspot.com

聊聊妳怎麼認識卡米拉，進而成為朋友的？

那是在 2007 年，我剛在 KKV 網站（藝術家帶領的團體研討會）完成資料更新後不久，仔細檢查新成員名單時，才連結到卡米拉的網站。

我十分欣賞她的藝術創作，所以就邀請她一起來參加我正為「哥德堡國際美術雙年展」所參與的活動：用壓路機印刷藝術，呈現大型海報的開幕式。

卡米拉無法前來，但她問可否改成參加我為 KKV 辦的網版印刷展。我一直擔任版畫小組負責人好多年了，而卡米拉是個新成員，還不清楚展出的運作模式。我說：「當然可以，妳就來吧！」於是我們就成了朋友……，我們到現在仍然一起創作網版印刷。

請描述一下妳的工作。

我是個畫家，但我也使用不同媒材作畫，並從事網版印刷創作。我的創作風格偏向明亮、愉悅的一面，以及女性既有形象，它探討今日生活、消費主義以及現代神話。如果更深層去解讀我的創作，則是關於人的存在意義。

妳們會影響彼此的創作嗎？是在哪些方面呢？

我觀察到卡米拉樂於一直不斷地創作，為源源不斷的靈感，嘗試一切的可能性。

她與其他藝術家／設計師用不同媒材，以玩樂式協作所呈現出的藝術作品與主題，都十分吸引我從事類似的藝術創作。

我對卡米拉的影響力，則可能是在網版印刷上所提供的技術交流，這是我的專業領域，而我樂於跟她分享我的知識。我相當相當欣賞卡米拉在藝術創作中所呈現的黑色幽默！

用哪三句話形容卡米拉最貼切？

有天份、眼光精準、幽默。

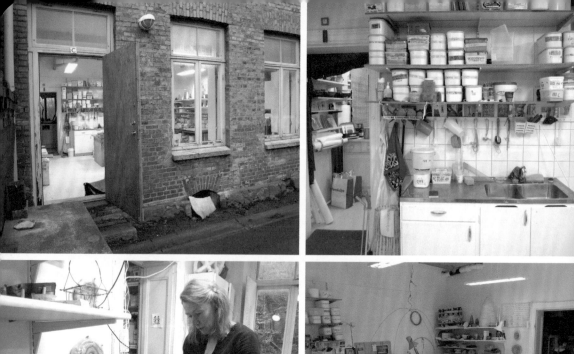

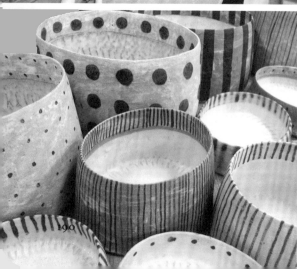

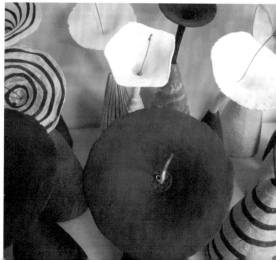

比比‧福斯曼
(BIBBI FORSMAN)

bibbiforsman.se
bibbiforsman.blogspot.com

聊聊妳怎麼認識卡米拉，進而成為朋友的？

起初我們是鄰居關係，但直到她搬離兩個街區，彼此不再是鄰居後，我們便開始在網路上與對方聯絡，就成了朋友。卡米拉讓我認識了部落格的世界，我很感謝她。

請描述你的工作。

我從事陶藝工作，以手工方式製作帶有手指捏紋與工具壓紋的器皿和物件。我喜歡這項工作，因為可以看到作品燒完成型前，這項素材曾經柔軟的一刻。

對於多面向的作品嘗試，我非常樂在其中，各個面向的作品都讓彼此更茁壯，並使我時時充滿好奇心。許多主題都可以持續數年地加以發揮。我已陸續創作出了許許多多同種外型，樣式極為簡單的基本款筆直器皿，只利用器皿上條紋的寬度或斑點的大小來作些變化。

完全不同風格的是那些大小完全不同，以有機體形狀呈現的物件。它們每個皆為單件的獨立藝術品，但我喜歡將它們擺放在一塊兒，並引用屬於它們的主題展出。就像我正在尋找某個形狀，而這個形狀需要一個相應的表面，也就是特定的質感與顏色來加以呈現。要找出適合的形狀，需要做大量的試驗。

妳們會影響彼此的創作嗎？是在哪些方面呢？

我們不會對實際上的創作談論太多，而是用自己在不同領域的觀點，對有關創作的周邊事物加以交流。我們的眼光是積極正面的；專注朝著「如何達成目標」以及「如何提升自己，變得更加專業」的思考與夢想前進。

即使我們生活在同一座城市，我們卻有著各自不同的生活圈。當我們把彼此的生活圈加在一起，我們就擁有一個更大而且更多彩多姿的哥德堡。卡米拉激勵了我，讓我思考的層面更廣。我們倆個也會一邊吃巧克力，一邊談人生。

用哪三句話形容卡米拉最貼切？

美麗、聰慧、古道熱腸。

個人照
由妮娜・布羅柏格
（Nina Broberg）所拍攝

卡琳 · 艾瑞克森
(KARIN ERIKSSON)

karineriksson.se
manos.bigcartel.com

聊聊妳怎麼認識卡米拉,進而成為朋友的?

卡米拉和我是透過彼此的部落格認識,我不記得是誰先找對方的,但我們因此開始了電子郵件的往來。因為我們居住在瑞典不同地區,所以花了一段時間才有機會兩人一起見面喝個咖啡。從那時候起,我們開始固定造訪對方,而且一年相約結伴出走一次。

請描述一下妳的工作。

我從事陶瓷器的設計與製作工作(高溫陶瓷與中低溫陶瓷),主要重點在陶瓷器的外形及裝飾部份,當然也會強調功能性的設計。

我的設計美感被稱為混雜著瑞典與日本美學,雖然這並非刻意營造,但我想評論說得沒錯。我的陶瓷創作在造型與裝飾上都採輕柔風格,手感對我來說很重要,而用色方面我就比較屬於雲淡風輕那型。

妳們會影響彼此的創作嗎?是在哪些方面呢?

我們已經透過協作完成了兩項作品,創作上我們嘗試融合兩個人擅長的元素——陶瓷與插圖。可以這麼說,要讓這兩個元素互相結合,是一項很棒的挑戰,所以一點也不會令人感覺有壓力,而且我們彼此在踏進對方領土時,也都感到相當自在。

用哪三句話形容卡米拉最貼切?

風趣、直接而且帶著滿滿的人情味。

 03

北歐創意行李箱
打開卡米拉的藝想世界

圖文 / 卡米拉‧殷格曼　Camilla Engman

執行編輯 | 吳翔逸
美術設計 | 羅芝菱
行銷策劃 | 李依芳
發行人 | 黃輝煌
社長 | 蕭艷秋
財務顧問 | 蕭聰傑
出版者 | 博思智庫股份有限公司
地址 | 104台北市中山區松江路206號14樓之4
電話 | (02) 25623277
傳真 | (02) 25632892
總代理 | 聯合發行股份有限公司
電話 | (02)29178022
傳真 | (02)29156275
印製 | 永光彩色印刷股份有限公司
ISBN | 978-986-90436-0-1
定價 | 320元
第一版第一刷 | 中華民國103年3月
©2014　Broad Think Tank Print in Taiwan
版權所有　翻印必究
本書如有缺頁、破損、裝訂錯誤，請寄回更換

國家圖書館出版品預行編目資料

北歐創意行李箱：打開卡米拉的藝想世界 / 卡米拉.殷
格曼(Camilla Engman)圖文攝影. -- 第一版. -- 臺北
市：博思智庫，民103.03
　面；　公分
譯自：The suitcase series volume. 1：Camilla Engman
ISBN 978-986-90436-0-1(平裝)

1.藝術 2.文集
907　　　　　　　　　　　　　　　　103002775

譯者 / 曾院如
英國Sheffield Hallam University 餐旅管理系研究所碩士
國立中興大學植物病理系畢業

經歷：曾當過空服員、國際級觀光飯店副總秘書，喜歡
為孩子唸繪本，目前為自由譯者。

代表譯著：《長壽養生之道：細胞分子矯正之父20周年
鉅獻》、《無藥可醫：營養學權威的真心告白》、《拒
絕庸醫：不吃藥的慢性病療癒法則》等書。

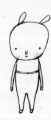

FIKA

喝咖啡的休憩時光

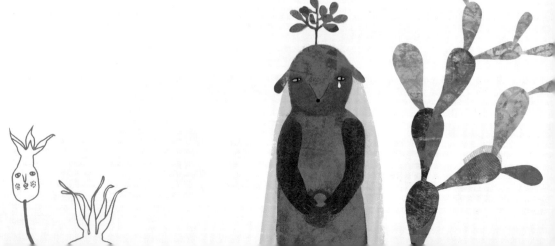

台灣藝術家的創意對話—

巧手本舖‧盧兆宗

以一個藝術工作者而言，
您對卡米拉的藝術作品中，最推崇的地方是？

　　北歐有很特別且獨特的藝術環境與基礎，也孕育了許多新銳的藝術家，卡米拉便是其中相當受到矚目的明日之星。

　　卡米拉的作品因為都取材自日常生活，所以較為平易近人，也因為都是經常出現在我們日常生活中的人事物，讀者較容易產生共鳴，在日常生活中看見相似的情景，會讓人不禁莞爾一笑。

　　卡米拉的作品充滿了人文素養，又多取材於日常生活，可以說是俯拾皆藝術，可以說是一位不折不扣的生活藝術家。

巧手本舖跟其他藝術手作坊，藝術特質有何差異？

　　巧手本舖的創始人都曾長期旅居國外，又喜愛微縮藝術，所以作品精緻，風格充滿歐式人文風情，色彩大膽，配色多元，創作自由奔放不受限制，都是台灣少見。

　　基於上述，巧手本舖與其他手作教室的不同有下列：

課程多元：巧手本舖目前推出課程有德國FIMO軟陶捏塑，英國微縮戰棋，袖珍娃娃屋，藝術拼貼……等，並將持續推出其它不同的課程。

活潑教學：針對低年級兒童部份，我們以引導孩子，不為孩子的創意加框架，以提升興趣，培養基礎美學概念為主要。

　　中高年級部份，因為孩子對基礎美感已有概念，所以我們會因材施教，先與家長溝通，再針對孩子需要加強訓練的部份來做加強。

教學品質：課程採預約制，我們堅持小班教學以維持教學品質。

巧手本舖簡介　　　　　　　　　**預約專線**｜0926-882-970

3個從國外回來的年輕人成立的手作品牌，教學內容包括兒童與成人的袖珍與軟陶手作，希望透過不同的教學方式，可以讓更多人認識、欣賞、體驗、創造、分享，沈浸在充滿無限可能的幸福手作世界裡。

www.facebook.com/Anythinghandcrafted

誠品新板店
新北市板橋區縣民大道二段66號3樓
(02) 6637-5366 #307

誠品敦南店
台北市大安區敦化南路一段245號B1F
(02) 2775-5977 #635

旗艦南昌店
台北市中正區南昌路一段123號3樓之1 (團體預約制)
(02) 2396-6227

乾燥花束、外拍捧花、乾燥花各式商品 溫馨供應

手工製作。風格獨具。全省可宅配

www.flower-bdmr.com

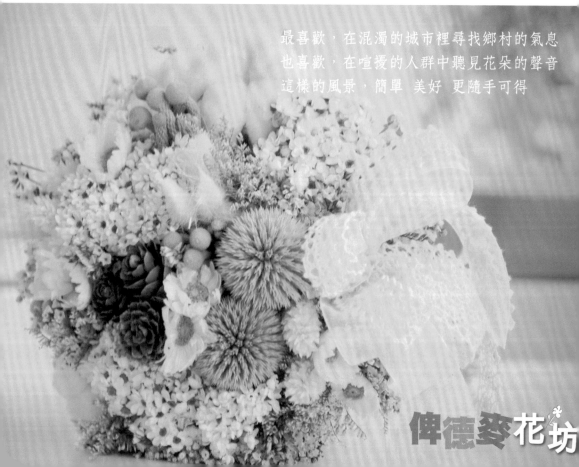

最喜歡，在混濁的城市裡尋找鄉村的氣息
也喜歡，在喧擾的人群中聽見花朵的聲音
這樣的風景，簡單 美好 更隨手可得

俾德麥花坊

有你真好

POSCA

三菱 PC-3M
海報彩色麥克筆

多樣色彩的麥克筆，滿足您不同的需求　　高品質鮮豔色澤顏料，捉住你視覺感官

uni
MITSUBISHI PENCIL

FIKA

喝咖啡的休憩時光